KB077061

デザインの教科書

柏木博

**일러두기**

· 인명·지명·단체명을 비롯한 고유명사는 국립국어원 외래어표기법을 따랐으나
  관례로 굳어진 것은 존중했다. 원어는 처음 나올 때만 병기하되 필요에 따라 예외를 두었다.
· 본문에 인용된 글은 원문의 의미를 해치지 않는 범위에서 일부 수정했다.
· 단행본 『  』, 개별 기사 「  」, 잡지 《 》, 전시, 프로그램, 작품, 행사, 강연, 음악, 영화 제목은 〈 〉로 묶었다.
· 본문 속 언급된 시기나 연도는 원서와 다르게 현재 시점으로 일부 수정된 것도 있다.

**디자인의 재발견**
**デザインの教科書**

2014년 3월 5일 초판 발행 ❍ 2021년 3월 18일 2판 인쇄 ❍ 2021년 3월 30일 2판 발행
**지은이** 가시와기 히로시 ❍ **옮긴이** 이지은 ❍ **펴낸이** 안미르 ❍ **주간** 문지숙 ❍ **아트디렉터** 안마노
**편집** 최하연 강지은 ❍ **2판 진행** 이연수 ❍ **2판 디자인** 옥이랑 ❍ **커뮤니케이션** 김나영 ❍ **영업관리** 황아리
**인쇄·제책** 천광인쇄사 ❍ **펴낸곳** (주)안그라픽스 우10881 경기도 파주시 회동길 125-15
**전화** 031.955.7766 (편집) 031.955.7755 (고객서비스) ❍ **팩스** 031.955.7744 ❍ **이메일** agdesign@ag.co.kr
**웹사이트** www.agbook.co.kr ❍ **등록번호** 제2-236 1975.7.7

DESIGN NO KYOKASHO
© Hiroshi Kashiwagi 2011
All rights reserved.
Original Japanese edition published by KODANSHA LTD.
Korean publishing rights arranged with KODANSHA LTD. through BC Agency.

이 책의 한국어판 출판권은 BC에이전시를 통해 저작권자와 독점 계약한 (주)안그라픽스에 있습니다.
저작권법에 따라 한국 내에서 보호받는 저작물이므로 무단 전재와 복제를 금합니다.
정가는 뒤표지에 있습니다. 잘못된 책은 구입하신 곳에서 교환해드립니다.

**ISBN** 978.89.7059.542.9 (03600)

**디자인의 재발견**

가시와기 히로시

옮긴이 이지은

안그라픽스

## 한국어판에 부치며

우리는 디자인 속에서, 디자인과 더불어 하루하루 살아간다.
과연 디자인이란 무엇일까? 바로 이 책이 다루려는
주제이다. 가능한 한 이해하기 쉽게, 다양한 관점에서
그리고 디자이너의 시점보다는 생활 속에서 디자인을
수용하는 사람의 시점에서 살펴보고자 노력했다.

우리가 물건을 고르는 이유는 '더 나은 삶'을
원해서이다. 같은 이유로 우리는 신제품을 개발한다. 등산을
생각해보자. 산에 올라 기분 좋게 요기를 하려 한다. 우리는
누가 시키지 않아도 의자 비슷한 것을 찾아, 나무 그루터기나
적당한 크기의 바위에 앉는다. 여기엔 이미 몇 가지의 디자인
행위가 포함된다.

그루터기에 앉는다 함은 그 사물이 지니는 '잠재
유용성'을 이용하는 것이다. 분명한 디자인 행위라 할 수
있다. 우리는 그루터기뿐 아니라 무수한 사물의 '잠재

유용성'을 이용해왔다. 드라이버가 없으면 동전을 이용하고
옷걸이가 없으면 의자 등받이를 대신한다. 이런 일련의
행위는 새로운 디자인을 불러온다. 동전으로 열 수 있는
건전지 함이 디자인되기도 하고, 찰스 매킨토시Charles
Mackintosh가 디자인한 '래더 백 체어Ladder Back Chair'처럼
등받이에 옷을 걸 수 있는 의자가 디자인되기도 한다.
'잠재 유용성'을 다른 말로 하면 '행동 유도성'이 된다. 결국
디자인은 '잠재 유용성'을 받아들인 '표상 행위'라 말할 수
있을 것이다.

　　산 정상에 올라 밥을 먹으며 르 코르뷔지에Le Corbusier가
디자인한 소파를 찾는 사람은 없을 것이다. 산에선 나무
그루터기에 걸터앉아 먹어야 제맛이다. 이처럼 상황이나
환경에 따라 느끼는 만족의 기준은 달라진다.

　　시점을 바꿔보자. 우리는 유용성이나 기능성만으로
물건을 고르지는 않는다. 취향도 관여한다. 취향은 가치
판단의 기준이 되며 이 역시 디자인 행위라 할 수 있다.
닭을 비롯한 동물도 장식하므로 장식이 인간만의 고유
특성이라고는 할 수 없다. 인간의 장식은 훨씬 더 복잡하고
방대하며, 규칙성이 있다. 언어와 같이 인간의 한 특성으로
이해해도 좋을 것이다.

　　디자인은 사물에 질서를 부여한다. 게다가 색채, 소재,
형태의 다양한 요소를 포함한다. 디자이너이든 디자이너가
아니든 우리는 더 나은 생활을 위해 노력해왔다. 그렇듯
디자인의 실천은 일상에서 이뤄진다.

1960년대 말부터 1970년대에 걸쳐 다양한 영역에서 일어났던 '대항문화Counter-culture'는 기존의 인식과 사고방식에 의문을 제기하고, 새로운 시점과 관점을 제공하는 데 적지 않게 이바지했다. 모든 영역에서 지금까지 의심할 여지가 없는 사실로 여겨온 것들이 재검토되었으며 이는 발상의 자유로움으로 이어졌다.

이를테면 산업사회가 만들어낸 '물건'과 '정보'를 그 배후 시스템과 분리해 고찰하면 새로운 가치 기준을 발견할 수 있다. '이 물건이 생활에 꼭 필요할까.' 하는 질문 등이다. 우리는 생활을 스스로 만들어갈 수 있다. 예를 들어 여성이 자신의 몸을 전적으로 병원과 의사에게 맡기는 것이 아니라 몸의 구조를 이해하고 스스로 건강을 관리하게 된 것처럼, 우리는 생활 전체를 돌아보고 재인식할 수 있다. 대항문화가 가져온 이런 흐름은 오늘날에도 여전히 유효하다. 우리는 일상 깊은 곳에서부터 디자인을 더욱 자유롭게 사고할 필요가 있다. 생각해보면 디자인을 만들어내는 디자이너 역시 한 사람의 '생활인'이다.

우리는 디자인을 수동적으로만 받아들이지 않는다. 생활 속에서 물건을 선택해 조합하고 때론 재창조하기도 한다. 이런 실천으로 우리는 일상을 더 풍요롭고 쾌적하게 꾸려갈 수 있다. 따라서 디자인이 무엇인지 알면 알수록 생활은 달라질 것이다.

덧붙여 말하자면 우리가 머무는 실내 공간과 가구와 식기 등 우리가 사용하는 무수한 물건은 우리의 정신을

그대로 반영한다. 그렇다면 디자인을 알아간다는 것은 우리의 정신세계를 들여다보는 일도 된다. 이 책에서 작은 단서라도 찾았으면 좋겠다.

마지막으로 한국어판 출간을 가능하게 해주신 안상수 선생님께 감사의 말씀을 전한다. 오랜 친분을 유지하고 있는 안상수 선생님께는 참 많은 것을 배우고 있으며 늘 감사한 마음이다. 이 글을 한국어로 옮겨주신 이지은 교수에게도 감사를 드린다.

프롤로그: 디자인을 찾아

우리는 그 어느 때보다도 '생활 속의 디자인'을 원한다.
이는 오래된 현상이며 이렇게 된 데에는 잡지나 신문
같은 미디어의 역할이 컸다. 유럽 사람들은 19세기에
들어서면서부터 일상 공간에 관심을 두기 시작했다. 발터
벤야민Walter Benjamin은 『파사주론 V Das Passagen-Werk』에서
"19세기처럼 병적으로 생활에 집착했던 세기는 없었다."고
지적한다.[1] 이 집착은 19세기 산업자본가 계급으로부터
오늘을 사는 우리에게 고스란히 전해졌다.

　　　19세기 산업자본가 계급이 주거, 특히 '인테리어'에
병적으로 집착한 이유는 정체성 때문이었다. 그들은 쾌적한
공간을 원했고 그렇게 얻은 공간 자체를 자기 자신과
동일시했다. 인테리어는 '내면', 즉 '정신'을 뜻하는 말이기도
하니 '실내'는 그 사람의 정신이 반영된 '공간'인 셈이다.
19세기의 산업자본가는 부富를 얻었지만, 돈 이외에는
정신의 버팀목이 될 만한 세계관이 마땅히 없었다.
그들은 자존감을 채워줄 '공간'에 집착했다.

　　　오늘날에도 우리의 주된 관심은 인테리어로 수렴된다.
옷이나 액세서리도 있지만, 우리의 시선은 실내에, 그것도
고정된 상태의 대상을 향한다. 이 시대의 디자인을 알고
싶다면 인테리어로 눈을 돌리면 답을 찾을 수 있다. 사는
사람의 취향이 그대로 드러나기 때문이다.

탐정소설은 사건이 발생한 실내를 상세히 묘사한다.
작가는 실내를 묘사해 피해자의 성격을 암시하며 범인이

남긴 단서를 추적한다. 생활용품과 가구는 피해자가 남긴 흔적이자 유품이다. 다시 말해 실내는 그 주인의 자기 표상表象이 된다.

코난 도일Conan Doyle이 쓴 『셜록 홈즈Sherlock Holmes』 시리즈에서도 항상 실내에 남겨진 무언가가 사건 해결의 실마리가 되곤 한다. 참고로 이런 수법의 효시嚆矢는 에드거 앨런 포Edgar Allan Poe로부터 시작되었다. 물건은 우연히 그곳에 있게 된 것이 아니기 때문에 비록 사람은 사라져도 흔적은 반드시 남는다.

우리는 오랜 경험으로 손이 탄 어떤 공간에서 특정한 존재를 표상할 수 있다. 탐정소설에서 실마리로 작용하는 것처럼, 공간의 꾸밈새나 그곳에 놓인 물건은 구체적인 표상의 단서가 된다. 예를 들어 유럽의 유서 깊은 대성당이나 일본의 절과 신사에선 부재하는 존재를 성스럽게 표상하고자 노력했다. 마치 영화의 한 장면 같은 스테인드글라스의 성화나, 대일여래大日如來의 빙의를 상징하는 고헤이御幣 등은 이제껏 아무도 본 적이 없는 성스러운 존재를 표상한다. 다시 말해 물질이 비물질을 표상하는 것이다. 이렇게 우리는 공간을 꾸미고 물건을 배치해 보이지 않는 성스러운 존재를 느껴왔던 셈이다.

우리는 다양한 물건에 둘러싸여 생활한다. 조금이라도

---

• 지각 또는 기억에 근거해 인식하는 관념이나 심상

•• 일본의 신도 제사에서 쓰는 길게 자른 흰 종이나 천

생활이 좋아질까 싶어 그러모은 것들이다. 이 물건들 역시 우리의 '흔적'이 되어 우리를 '표상'한다. 성스러운 공간에 놓인 물건과 우리의 일상 공간에 모아놓은 물건은 그 공간에 존재하는 삶의 주체자를 표현한다는 점에서 공통점이 있다. 그러나 성스러운 존재는 자신의 공간을 직접 만들지는 않았다. 사람의 상상력과 손이 성스러운 공간을 만들었다. 즉 우리의 상상력으로 존재하지 않는 존재를 가시화한 것이다. 성스러운 공간과 물건은 비존재인 신의 은유Metaphor이다.

　　반면 우리의 생활 공간에는 우리가 모아놓은 물건으로 가득하다. 이 물건들은 그것을 모아 생활하는 사람을 표상하며, 여기에서 물건은 그것을 소유하고 사용하는 사람의 환유·Metonymy가 된다. 또는 제유··Synecdoche가 되기도 한다. 이렇게 사물은 소유한 사람의 '부분'이 된다.

　　발터 벤야민은 물건이나 공간이 주체자의 표상이 될 수 있다고 말한다. 『파사주론 I』에 수록된 「파리, 19세기의 수도 Paris, Capital du XIXème Siècle」에서 그는 이렇게 말했다.

　　"실내는 개인의 우주일 뿐만 아니라 외부의 간섭에서 벗어날 수 있는 그릇이기도 하다. 프랑스 마지막 왕이었던 루이 필리프Louis Philippe 이래 산업자본가는 대도시 속에서 개인적인 생활 공간과 사적인 생활의 흔적을 되찾고 싶어하는 경향을 보이기 시작했다.

---

· 속성과 밀접한 관계가 있는 것을 빌려 표현하는 수사법

·· 부분으로 전체를 표현하는 수사법

제2제정 양식에서 아파르트망Appartement은 일종의
오두막이 되었고 거주하는 사람의 흔적은 실내에
고스란히 남았다. 남은 흔적을 조사하고 그것을 거슬러
올라가 범인을 찾아가는 탐정소설은 바로 여기에서
생겨났다. 에드거 앨런 포는 『가구의 철학Philosophy of
Furniture』에서 실내에 남은 흔적을 분석해 사건을
해결한다. 초기 탐정소설 속 범인은 신사도 아니고
건달도 아닌 바로 산업자본가였다.[2]”

19세기의 산업자본가는 누구에게도 간섭받지 않는 편안한
공간을 꾸미고자 노력했다. 실내에는 자연스럽게 사는
사람의 '흔적'이 남는다. 이러한 현상 속에서 실내와 그
실내에 놓인 물건으로 생활하는 사람을 파악하려는 시도가
자연스럽게 탐정소설에 등장한 것이다.

한편, 오늘날 우리가 실내에 모아놓은 수많은 물건은
우리 스스로 만든 물건이 아니라 대부분 사들인 것이다.
따라서 많은 사람이 같은 물건을 사들여 실내에 놓아둘
가능성이 높다. 그렇다면 물건으로 개인의 주체적인 차이를
구별하기 어렵지 않을까? 대답은 '아니다.'다. 개인이
소유한 상품은 다양한 방식으로 고유하게 재구성된다.
미셸 드세르토Michel de Certeau는 『일상의 실천L' invention du
Quotidien』이라는 책에서 이를 '요리법'이라 불렀다.[3] 사람들은
생활 속에서 상품을 독자적으로 재구성하며, 이렇게

• 19세기 후반기에 국제적으로 성행한 건축 양식

재구성된 상품은 주체의 고유성인 자기 표상을 드러낸다.

어렴풋하지만, 우리는 이미 안다. 우리가 몸에 걸치거나 실내에 놓아두는 물건의 디자인에 신경을 쓰고 때때로 집착하는 이유가, 조금이라도 더 나은 생활을 영위하고 싶어서라는 사실을 말이다. 그뿐 아니라 '그것'과 '그곳'에 자신이 투영되고 내면이 반영된다는 사실도 잘 알고 있다.

앞서 보았듯이 우리는 오랜 시간에 걸쳐 꾸준히 디자인에 관심을 두어왔다. 이는 19세기 산업자본가들이 보여준, 이전에는 없던 '주거 집착과 과도한 애정'의 연장선에서 이해할 수 있다. 즉 우리가 주거 공간을 둘러싼 디자인에 집착한다는 것은 사실 풍요롭게 살고 있다는 증거이기도 하다.

디자인에 관심이 높다는 것이 삶이 풍요로워졌다는 증거이긴 하지만, 우리는 19세기 이래 빈곤이 줄어들기는커녕 더욱 증가했다는 사실도 함께 염두해야 한다. '빈곤과 디자인'은 디자인의 중요한 테마다. 이 주제는 책 후반부에서 다룰 것이다.

이제 디자인을 하나의 사회 현상으로 인식할 만큼 우리의 의식 수준은 높아졌다. 그렇다면 과연 진정한 의미의 디자인이란 무엇일까?

이것이 바로 여기에서 다룰 내용이다. 이 책에서 말하고자 하는 디자인은 '우리의 생활이며 생활에서 일어나는 행위 그 자체'이다. 따라서 이 책은 우리의 생활과 행위를 들여다보는 것에서 시작한다.

영국의 디자인 역사가 에이드리언 포티Adrian Forty가 『욕망의
사물, 디자인의 사회사Objects of Desire』을 통해서 거론한
이 지적은 명쾌하다.

> "만약 정치 경제학이 정치가의 결정에만 의존해
> 경제를 연구한다면 그 학문은 우리가 살아가는
> 현실을 이해하지 못한 채 끝나고 말 것이다. 다시 말해
> 디자이너의 의견을 무시하는 것은 분명 어리석은
> 일이지만 디자이너의 의견만이 절대적이라면
> 그것 또한 곤란하다.[4]"

정치가가 정치, 경제를 완벽하게 안다고 할 수 없는 것처럼
디자이너 역시 디자인을 완벽하게 이해할 수는 없다.
이것이 바로 에이드리언 포티의 지적이다. 그러나
정치에는 정치가의 의견이, 디자인에는 디자이너의 주장이
역시 중요하다.

과연 디자인이란 무엇일까?

# 1 디자인이란 무엇일까

디자인이란 무엇일까? 이 직설적인 물음에 대답은 쉽지
않다. 가구나 옷가지, 책 등 사람이 만들어낸 수많은 물건은
디자인이 좋다 좋지 않다를 판단하기 전에 이미 디자인되어
있으며 우리 생활 속에 깊이 관여하고 있다. 따라서 '생활이란
무엇인가'라는 질문만큼이나 '디자인이란 무엇인가'라는
질문에 답하기가 쉽지 않다. 여기서는 몇 가지 중요한
관점에서 가능한 한 간단하게 이 질문에 답해보고자 한다.

   우리의 생활과 마찬가지로 디자인 또한 다양한 요소가
복합적으로 맞물려 이뤄진다. 즉 디자인은 사회, 경제, 기술,
상업뿐 아니라 가치관이나 감성 같은 복합적인 관계망
속에서 생겨난다. 그렇다면 브랜드나 한 분야의 지식이
아니라 '디자인' 자체로 돌아가보면 어떨까.

   첫째, 디자인에는 디자인을 둘러싼 원인과 이유가
있다. 그 하나가 바로 '만족'의 추구이다. 둘째, 디자인은
자연을 이용하고 도구를 사용하면서 발전해왔다. 물론
여기엔 기술의 진보도 빼놓을 수 없다. 셋째, 디자인은 취향과
미의식에 관계한다. 넷째, 근대 이전의 디자인은 계급, 지역,
직업의 표상이었다. 즉 디자인은 사회규범의 영향을 받는다.

   물론 이보다 더 다양한 요소가 있겠지만, 이 책에서는
먼저 이 네 가지 관점에서 '디자인이란 무엇인가'를 함께
살펴보고자 한다.

• 원서에서 사용한 '만족'은 '心地良'으로 영어 comfortable과 유사한데,
  이 책에선 상황에 따라 '만족' '마음에 듦' '좋음' '쾌적' 등으로 옮김

우리는 자연을 이용하거나 도구와 장치를 사용해오면서 더
쓰기 좋게 개량했다. 도구와 장치의 역사는 개량의 역사이다.
물론 생각과 달리 더 불편해질 때도 있다. 개량은 더 좋게
바꾸는 것이다. 조금 더 입기 편한 옷, 조금 더 살기 좋은 집,
조금 더 읽기 쉬운 책, 조금 더 쓰기 편한 필기구로 바꾸고자
하는 마음이 디자인을 이끌어온 셈이다.

　　예를 들어 레스토랑에 갔다고 해보자. 누가 시키지
않아도 우리는 가장 마음 편한 테이블이 어디일까 살펴본다.
창밖 풍경이 보이면 좋겠다, 사람들이 들락날락하지 않는
곳이면 좋겠다, 옆 사람 목소리가 시끄럽지 않으면 좋겠다,
시야를 방해하는 것이 없으면 좋겠다, 가능하면 입구보다
구석 자리가 좋겠다…. 이렇듯 우리는 순간적으로 수많은
조건을 대입해 확인한 뒤 앉을 자리를 결정한다.

　　찰스 매킨토시가 20세기 초반 스코틀랜드 글래스고에
디자인한 찻집 '윌로 티 룸Willow Tea Room'엔 등받이가
기다란 '하이 백 체어High Backed Chair'가 놓여 있다. 이 의자는
대번에 사람들의 시선을 잡아끈다. 찻집에 들어선 손님이
순간적으로 뭔가를 고민하기도 전에 머릿속을 하얗게
만드는 디자인이라 할 만하다.

　　어떻게 하면 좋아질까? 우리도 모르는 사이에 우리는
꽤나 이 '좋음'을 추구한다. 아무리 좁은 집이라도 조금 더
기분 좋게, 조금 더 편하게, 조금 더 쾌적하게 만들고 싶다.
우리는 아주 작은 차이라도 더 좋은 것, 더 마음에 드는 것을

원한다. 아무래도 인간의 타고난 욕망인 모양이다.

　　물건은 생활에, 생활은 물건에 서로 흔적을 남긴다.
우리는 가구와 식기 등 다양한 생활용품을 고심해 선택한다.
어떻게 사용해야 편리할지도 생각한다. 조금이라도 더
좋게 쾌적하게 살고 싶어서다. 따라서 디자인을 고찰할
때, 디자이너보다 그 디자인을 사용하는 사람의 입장에서
접근해볼 필요가 있다. '마음에 드는 디자인'은 3장에서
다시 다루겠다.

## 쓰기 편해야 디자인이다

미국의 저명한 공학자이자 역사가인 헨리 페트로스키Henry
Petroski의 연구는 기술의 역사와 디자인의 관계를 이해하는
데 많은 도움을 준다. 철사 클립에서부터 거대한 다리에
이르기까지, 기술과 디자인은 어떻게 상호작용을 해왔을까?

　　우리의 먼 조상은 마을에서 마을로 왕래할 때 강을
건너야 했으리라. 처음에는 강의 얕은 부분을 총총 걸어서
건너지 않았을까. 그러나 아무리 얕은 강이라도 발을 적셔야
했을 것이다. 좀 더 깊은 강은 물속에 허벅지까지 담가야
했고 강물이 깊고 빠를수록 두 다리로 건너기는 쉽지 않았을
것이다. 강물이 키를 넘기면 헤엄쳐서 건너가야 했을 테고,
그만큼 위험을 감수할 수밖에 없었을 것이다.

　　이런 상황은 먼 조상에게나 동물에게나 마찬가지였다.
그러던 어느 날, 누군가 새로운 방법을 떠올렸다. 강바닥에

일정한 간격으로 큼직한 돌을 놓는다면? 징검다리는 그냥 생긴 것이 아니라 누군가가 필요한 만큼의 돌을 적당한 자리에 놓음으로써 만들어진 것이다. 돌의 크기와 놓을 간격을 고민했을 것이고 그렇게 생겨난 최초의 징검다리를 디디며 사람들은 발을 적시지 않고 강을 건널 방법을 서서히 터득해갔다.[5] 헨리 페트로스키는『종이 한 장의 차이Success Through Failure : The Paradox of Design』에서 이렇게 말한다.

  "강바닥에서 편편하고 미끄럽지 않은, 징검다리로 쓸
   만한 적당한 돌을 골라내는 행위가 이미 디자인이다….
   오늘날에도 우리는 강에 교각을 세우고 그 징검다리
   사이를 연결해 다리를 건설한다."

강바닥에 적당한 돌이 보이지 않으면 통나무를 모아다가 징검다리를 만들었을 것이다. 생각과 행위는 점점 더 '디자인'이 되어간다.

  필요에 따라 처음 등장한 사물은 두말할 나위 없이 자연의 것이다. 강바닥에 굴러다니던 돌은 교각으로 변모했다. 그렇다면 왜 사람은 자연의 것이든 인공의 것이든 그것을 유용하게 바꾸려고 할까? 그것은 사물과 인공물이 사람의 행동을 '유발'하기 때문이다. 유발된 행동은 새로운 쓰임새를 불러온다. 이것을 디자인에서는 행동 유도성, 즉 어포던스Affordance라 부른다.

  그러나 우리는 여기에서 멈추지 않고 유용성을 향해 더 나아간다. 어포던스는 진화한다. 사람의 행동을 유발하는 어포던스를 '잠재적 유용성'이라고 한다면, 발전을 멈추지

않는 사람의 행위는 '표상 행위'라 할 수 있다. 이 '표상 행위'는 디자인의 다른 이름이다.

의자를 디자인해보자. 먼 조상은 땅에서 올라오는 습기와 냉기로부터 몸을 보호하려고 자연스럽게 적당한 돌이나 쓰러진 나무에 앉았으리라. 이는 우리가 뒷산에 올라가 도시락을 먹을 장소를 물색하는 행위와 비슷하다. 우리는 미처 생각하기도 전에 걸터앉기 좋은 바위나 그루터기를 찾기 시작한다. 옛날엔 운반하기 쉬운 적당한 크기의 통나무를 구하거나 비슷한 굵기의 통나무를 잘라내 의자로 썼을 것이다. 그러다가 더 작고 더 가볍게, 통나무에서 나무판으로 진화해가다, 결국 다리까지 붙어서 우리가 아는 의자가 되었을 것이다. 참고로 가구 디자인의 역사는 멀리 고대 이집트 시대까지 거슬러 올라간다.

가구는 장소나 사용 방법에 따라 다양하게 변해왔다. 가구만 변화를 겪은 것은 아니다. 도구도 진화한다. 헨리 페트로스키는 해머Hammer를 예로 들어 설명한다. 아무것도 없던 시절에는 굴러다니는 돌멩이로 무언가를 깨뜨리거나 두드렸을 것이다. 그러다가 누군가는 조금 더 편한 크기의 돌을 선택했을 것이며, 어느 날 그 돌멩이에 손잡이를 묶어보았을 것이다. 손잡이는 더욱 잡기 편하게, 해머는 더 쓰기 편하게 발전했을 것이다. 그 뒤로는 어떻게 되었을까? 19세기 후반 영국 버밍엄시만 해도 약 500종에 달하는 다양한 쓰임새의 해머가 있었다고 한다.

물론 용도나 사용법뿐 아니라 모양새를 둘러싼

개인적인 기호나 취향도 변화를 만들어낸다. 이럴 때는
형태를 바꾸려는 목적이 변화를 이끈다.

앞서 살펴본 징검다리나 의자는 우리의 신체 기능을
확장시켰다. 자동차는 두 다리의 기능을 확장한 연장선에
있으며, 컴퓨터는 뇌 기능의 연장선에 있다. 또한 기술의
발전도 적잖게 도구나 장치 디자인에 변화를 가져다준다.
슬라이드 영상을 확대해 스크린에 비춰주는 슬라이드
영사기는 수없이 다양한 개량품이 쏟아져 나왔지만, 지금은
디지털 기술로 개발된 파워포인트 등이 그 자리를 대신한다.

사물을 보는 관점을 조금만 달리해 보자. 도구를
사용하기 전 인류의 조상은 나무를 부러뜨리고 잘라내고
깎아내는 모든 일에 손과 손톱, 치아를 썼을 것이다. 손톱이
달린 손은 물건을 움켜쥐거나 골라내고 긁어내는 등
쓰임새가 많은 도구였을 것이다. 우리는 손의 연장延長으로
나이프와 포크 등의 식기와 핀셋 등의 문구류 같은
여러 도구를 만들어냈다.

앞서 말한 바와 같이 도구는 신체의 연장선에 있다.
또 그렇게 만들어진 도구는 멈춰 있지 않고 진화해 새로운
도구로 모습을 바꿔간다. 이것이 바로 디자인의 진화,
디자인의 변형과 맞닿아 있다.

인류학자 앙드레 르루아구랑André Leroi-Gourhan은
『몸짓과 언어Gesture and Speech』를 통해 도구의 진화가
생명의 진화와 비슷하게 진행된다고 서술했다. 때로 도구도
기술혁명에 힘입어 진화론적인 비약을 겪는다는 뜻이다.[6]

자연을 이용하고 도구와 장치를 손에 착 달라붙게 하는
것 또한 디자인의 역할이다. 그러나 인간만큼은 아니지만
동물의 세계에서도 이런 경향은 있다. 디자인을 인간만의
소유물로 생각하는 것은 인간 우월주의일지도 모른다.
조그만 포유류 비버는 튼튼한 둑을 만들어 강물을 막아
흐름을 완화시켜 숲을 습하게 만든다. 인간이 만든
도구에 비해 복잡하거나 다양하지는 않지만 동물도
역시 자연을 길들인다.

그러나 우리가 자연을 길들인다 말하는 건 '자연이라는
부富를 수탈收奪하는 것'임을 인식해야 한다. 다시 말해
우리는 자연을 착취하고 있다. 카를 마르크스Karl Marx는
이를 『자본론Das Kapital』에서 아래와 같이 설명한다.

"물건이 사용 대상이 아니라면 가치를 지니지 않는다.
인간의 노동이 매개가 되거나 또는 노동 자체가
물건에 가치를 부여할 수 있어야 한다. 공기, 미개척지,
목초지, 야생의 수목 등이 바로 그 대상이다…. 인간은
끊임없이 자연의 힘을 빌려 쓴다. 인간은 자연을 상대로
물질적인 부를 생산하고 소비한다. 여기서 인간의 노동
자체를 물질적인 부의 유일한 원천이라고 말하는 것은
오류이다. 윌리엄 페티William Petty가 말했듯이
노동은 부의 아버지고 토지는 부의 어머니다.[7]"

우리는 오랫동안 자연을 부로 인식해왔음에도 그 사실을
공공연히 비밀에 부쳐왔다. 산업은 공기와 물을 무한정
공짜로 사용하면서 마치 인간의 노동과 기술이 자연에

가치를 부여한 것처럼 굴어왔다. 이것이 우리가 자연을 길들인다는 뜻이다.

산업 기술의 선진국은 공기나 물과 같은 자연이 공짜이며 이를 가치 있게 하는 것은 오직 기술이라는 미명 아래 방대하게 착취해왔다. 지금은 여러 나라가 그 뒤를 따라 이 착취 행위를 되풀이한다. 이로써 익히 알려진 대로 환경문제가 심각해졌다. 디자인은 자연을 길들이는 것에서 시작되었지만, 근대사회가 자연을 과도하게 수탈하는 과정에 디자인도 깊숙이 관여해왔다는 사실을 잊지 말아야 한다.

## 보기 좋아야 디자인이다

세 번째 주제로 넘어가자. 취향이나 미의식이 디자인에 깊이 관여한다는 사실은 누구나 안다. 그러나 취향이나 미의식이 디자인에서 어떻게 다뤄져왔는가 하는 실천적 방법론은 한마디로 정리하기가 쉽지 않다. 어쩌면 가장 어려운 내용일지도 모른다.

우리는 아주 오래전부터 생활 도구, 옷가지, 가구를 장식하며 살아왔다. 우리는 장식함으로써 더 친근감을 느끼거나 심지어 경건함까지 불러올 수 있었다. 인류는 장식에 정성을 쏟아왔다. 장식으로 인류는 특징 하나를 갖게 되었다. 그렇다면 동물에겐 장식이 없을까? 그 또한 아니다. 대부분 수컷 새들은 화려한 깃털로 암컷을 유혹하지만, 우중충하게 생긴 바우어새Bowerbird는 다양한 재료로

바우어Bower, 즉 안식처를 '장식'한다. 그러니까 동물도
필요에 따라 장식을 한다. 그러나 인간은 동물과 다르게
언어를 사용하듯, 훨씬 더 복잡한 장식을 누려왔다.

　미술사가인 에른스트 곰브리치Ernst Gombrich는
『장식예술론The Sense of Order』에서 인간의 장식이 '질서
감각'의 산물이라고 했다.[8] 장식에는 숙련된 노동이 필요하기
때문이다. 숙련된 노동으로 다양한 응용이 생겨나면서
장식은 탄생했다. 우리는 직물이나 조형물 등에 숙련된
노동을 응용해왔는데 이것이 바로 장식의 발생과 연결된다.
이렇게 해서 질서 정연한 기하학적 문양과 함께 식물과
동물의 모습이 장식에 등장한 것이다.

　장식을 문장에 비유하면 채색과 무늬가 돋보이는
아름다운 문채文彩가 된다. 문채는 프랑스어로 Figure피귀르라
하며 '용모' '도형'이라는 뜻도 있다. 영어 Figure피규어 역시
문장의 '수사修辭'를 의미하는 동시에 '도안圖案'이라는 뜻도
있다. 음악에서는 '음형音型' 또는 '모티프Motif'를 뜻한다.

　문장을 아름답게 꾸미는 것이나, 음악에서 마디나
악절로 일련의 음의 모양을 만드는 것은 넓은 의미에서
미술품이나 공예품에 색이나 모양을 입히는 '장식'과 같다.
유럽의 장식 역사를 돌아보면 과도한 장식과 최소한의
장식이 교차해왔음을 알 수 있다. 예를 들면 구스타브
호커Gustav Hocker는『문학에서의 마니에리즘Manierismus in

---

• 용모가 뛰어나게 아름다운 사람을 비유하기도 함

der Literatur』에서 이 부분을 지적했다. "문장 세계에서는
장식적인 것을 아시아니즘Asianism이라고 하며 장식적이지
않은 것을 애티시즘Atticism이라 한다.[9]"

롤랑 바르트Roland Barthes는 「고대 수사학L'anciénne
Rhetorique Aide-mémoire」에서 아시아 어법와 아티카 어법을
대조시키면서 아시아 어법이 마니에리즘처럼 상투적이고
외면을 중시한 반면, 아티카는 '순수'를 추구했다고 논한다.
따라서 유럽에서는 아시아 어법이 배제된 채, 아티카 어법이
고전주의 미의식으로 자리 잡아 지속적으로 옹호되었다.

다시 말해 장식적이지 않다는 것 또한 장식적 질서
의식의 결과라는 뜻이다. 타이포그래피에서부터 가구와
건축에 이르기까지 장식적인 것과 비장식적인 것은
지금도 혼재한다.

문자를 예로 들면 16세기 전반 독일의 요한
노르디아Johann Nordia의 『고古라틴 문자 기초 교정』,
알브레히트 뒤러Albrecht Durer의 『측정론Underweysung der
Messung』에 실린 문자는 균형 잡힌 가지런한 디자인이지만,
17세기 초 파울 프랑크Paul Frank의 장식 문자는 읽기 어려울
만큼 장식적인 아라베스크Arabesque 문양으로 되어 있다.

또한 20세기 전반의 모던 디자인을 대표한 독일의
바우하우스Bauhaus는 문자나 가구 디자인에 비장식의
질서를 추구하는 경향을 보였다. 굳이 말하자면 고전주의와

---

• 아티카(Attiique)어법으로 간결하고 단아한 표현을 말함

신고전주의의 연장선에 있었던 것이다. 유럽에서
고전이란 '그리스Atticism'를 뜻한다. 반면 거의 같은 시대에
세계로 퍼져나갔던 아르데코Art Deco라는 양식은 지극히
장식적이면서 때로는 아시아적인 경향이 보여져왔다.

　　장식과 비장식은 일종의 질서와 규범이 되어 양식을
만들어냈다. 그것은 지역이나 민족, 종교에 따라 달랐고
긴 시대에 걸쳐 변화해왔다. 우리가 디자인에서 느끼는
호감이나 미의식은 이러한 질서 감각과 깊은 관련이 있다.
질서야말로 디자인의 중요한 요소이다. '취향'은 7장에서
다시 다루겠다.

　　질서와 규범이 양식을 만든다. 그렇다면 우리는 왜
특정한 질서나 규범에서 편안함을 느끼는 것일까? 간단히
설명할 수는 없지만 여기엔 모종의 법칙이 작용하는 듯하다.
하나의 예로 화음이 있다. 그 이유가 정확히 다 밝혀지진
않았지만, 편안함을 주는 소리의 조합엔 일정한 법칙이
따른다. 색채의 하모니도 마찬가지다.

　　건축가 죈지 도치Gyöngyi Doczi는 『디자인의 자연학-
자연·예술·건축에서의 프로포션The Power of Limits: Proportional
Harmonies in Nature Art and Architecture』에서 데이지의 꽃술을
비롯한 식물과 물고기, 소라, 곤충 등의 비례를 그래픽으로
산출해 인간의 예술, 건축, 디자인에 드러난 비례와 자연의
비례가 연관되어 있음을 설명했다.[10] 그는 해바라기 씨앗이
그려내는 아름다운 나선을 자주 예로 든다. 이는 유명한
피보나치 수열과 관련이 있다. 죈지 도치는 또 데이지의

꽃술이 황금 비율로 이뤄진 사실을 알아차린 듯하다. 이 비례는 지금까지도 미국에서 종이 규격, 지폐, 수표, 신용카드를 만드는 데 사용된다.

데이지 꽃술도 피보나치 수열로 되어 있다. 이 수열을 간단히 설명하자면 인접한 두 수의 합이 그다음 수가 되는 수열이다. 이 피보나치 수열은 사람이 가장 아름답고 안정적으로 느낀다는 황금 비율을 만들어낸다. 이는 그리스 신전의 기둥에 잘 나타나 있다. 18세기의 다양한 양식을 혼합해 만든 토머스 치펀데일Thomas Chippendale의 가구조차도 그리스 신전 기둥의 비례에 의존했다.

우리의 감각은 각각의 차이가 일정한 등차적인 것보다 비례가 일정한 등비적인 것에 균일함을 느끼는 듯하다. 등비를 전형적으로 보여주는 것이 바로 음계이다. 12음계는 균일한 평균율로 조율된다. 12음계를 조율할 때 소리와 그다음 소리의 주파수는 공비公比 약 1.0594의 등비수열로 이뤄진다. 다시 말해, 서양의 음악은 이 등비적인 소리 스케일의 평균율로 구성된다는 뜻이다.

그런가 하면 단위 치수 또는 치수 체계라 불리는 '모듈Module'도 있다. 정방형 두 개를 연결한 형태의 다다미 한 장을 단위로 한 치수 체계는 일본의 전통적 모듈이다. 이 다다미는 일본인의 체형에서 유래한 것으로 알려져 있다.

건축가 르 코르뷔지에는 자신의 신체 모듈을 '모듈러Modulor'라 불렀다. 모듈러란 모듈에 황금 분할을 뜻하는 섹숑 도르Section d'or를 합성해 만든 말이다. 코르뷔지에는 본인의

신체 치수를 기준으로 황금 분할을 응용해 모듈러라는 치수 체계를 만들었다. 이후 그는 모듈러를 이용해 카프 마르탱Cap Martin 해안에 4평 남짓의 오두막을 지었다. 코르뷔지에가 마지막 생을 보낸 이 오두막을 지으면서 가구까지도 모듈러 치수로 제작했다. 모듈러의 개념을 이해하기 쉽도록 보여준 예라 할 수 있다.

다시 소리로 돌아가보자. 독일의 바우하우스에서는 두 학기 동안 악기 디자인 과제를 진행한다. 소리의 조화에도 앞서 설명한 바와 같이 눈으로 확인할 수 있는 비열比例 관계가 존재한다. 기타와 같은 단순한 현악기를 예로 들어보자. 기타 음계는 기타 줄 밑에 있는 금속 프렛Fret으로 만들어진다. 기타의 크기에 따라 넥Neck의 길이는 달라지지만, 프렛의 위치는 현弦이 시작되는 너트Nut에서 현이 끝나는 지점인 '본 브리지 새들Bone Bridge Saddle'까지를 비열분할比例分割해 결정한다. 너트에서 본 브리지 새들까지의 길이를 2등분한 지점이 12프렛이다. 즉 거기까지의 길이가 1옥타브가 되고 높은 소리일수록 옥타브 길이는 절반 비율로 이뤄진다. 소리 역시 시각적 프로포션에 기대고 있는 것이다. 요즘은 피아노 음계가 디지털로 만들어져 피아노 줄을 실제로 볼 기회가 적다. 그것에 비하면 기타 프렛은 쉽게 시각적으로 음계를 접할 수 있다. 1대 1의 비례는 유니즌Unison, 1대 2의 비례는 같은 음이지만

---

• 하나의 음을 뜻하며 동음으로 구성된 음정을 뜻함

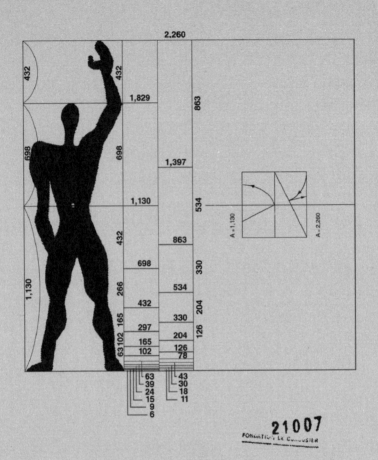

르 코르뷔지에의 '모듈러'

르 코르뷔지에의 신체 길이를 기준으로 만든 치수 체계이다.

Centre Georges Pompidou, Le Corbusier une Encyclopédie.

다른 옥타브가 된다. 일본의 전통 5현 악기에서 만들어지는 화음은 2대 3의 비례로 만들어진다. 쵠지 도치는 이 5도의
•디아펜테Diapente의 비례는 0.666으로 황금비율 0.618과 비슷하다고 설명한다. 또 소리의 조화 역시 색채의 조화와 일치한다고 주장한다.

　이러한 자연 현상, 자연이 만들어내는 비례를 아름다움으로 응용하는 동시에 그 비례에서 벗어나는 것 역시 디자인이 누릴 수 있는 자유이다.

　우리의 생활 환경을 구성하는 자연은 우리의 의식이나 감각에 크게 영향을 준다. 따라서 우리가 만들어내는 디자인도 자연법칙의 영향을 받는다. 동물이나 식물의 형태는 일정한 법칙에 따라 '황금 분할'로 수렴해간다. 한편, 디자인을 결정하는 또 다른 자연 현상으로 물과 공기 저항을 들 수 있다. 물과 공기의 물리적 저항을 어떻게 해결할 것인가? 이는 근대의 어려운 숙제였다.

　저항이 중요한 숙제로 부상한 이유는 근대의 중요 가치인 '속도' 때문이다. 근대사회에선 생산, 소비, 정보가 빠른 속도로 이동해야 했다. 정치 투쟁의 특별한 형태인 전쟁도 속도 투쟁이었다. 살상용 탄환은 무엇보다 빨라야 한다. 작은 금속 덩어리에서부터 전투기에 이르기까지 조금이라도 더 빨라야 전쟁 기계로 쓸모가 있다.

　이동 장치의 속도를 내려면, 물이나 공기의 저항을

---

• 완전 5도라는 뜻으로 그리스에서 옥타브와 음률을 정하는 데 사용된 용어

해결해야 한다. 그 구체적인 형태로 '유선형' 디자인이
나타났다. 유선형으로 디자인된 이동 장치가 언제 처음
등장했는지 명확하지 않지만, 지크프리트 기디온Sigfried
Giedion의 『기계화의 장악Mechanization Takes Command: A
Contribution to Anonymous History』에 따르면 이미 1887년 제작된
열차에서 그런 경향이 나타났다고 한다.[11] 유선형의 디자인은
'유체역학Hydrodynamics'과 '공기역학Aerodynamics'이라는
개념을 기초로 한다. 도널드 부시Donald Bush는 『유선형
시대The Streamlined Decade』에서 이렇게 설명한다.

> "스위스 수학자 다니엘 베르누이Daniel Bernoulli가
> 1738년에 출판한 책에서 유체정역학Hydrostatics과
> 수력학Hydraulics의 관계를 설명하면서
> '유체역학'이라는 용어를 처음 사용했다.[12]"

그러나 이 설명이 나온 이후에도 선함船艦은 여전히
직감적으로 만들어졌다.

　　1809년 조지 케일리George Cayley는 물고기와 새의
형태를 관찰해 비행에서 '가장 저항이 작은 확실한 형태'를
찾아냈다. 독일에서는 페르디난트 폰 체펠린Ferdinand von
Zeppelin이 개발한 1897년 유선형 비행선인 '체펠린Zeppelin'이
시험 비행에 성공했다. 이처럼 이동 장치의 디자인에
유선형이 적합하다는 사실이 알려진 것은 19세기부터
20세기 초반의 일이다.

그러나 실제로 유선형이 일반화된 것은 1930년대이다.
1931년 미국의 1세대 디자이너 노먼 벨 게디스Norman Bel

Geddes는 혁신적인 모양의 유선형 기관차를 도안했다. 가장 유명세를 탄 것은 시카고의 벌링턴퀸시철도회사Burlington and Quincy Railroad가 파상 알루미늄판을 사용해 1934년에 제작한 유선형 열차 '제퍼Zephyr'였다. 이 열차는 새로운 기술의 상징인 디젤 엔진을 탑재했고 유선형 외관은 거기에 딱 어울리는 디자인이었다. 즉 유선형은 1930년대에 들어서면서 본격적으로 사용되었으나, 속도를 높이는 디자인이라기보다 속도감을 느끼게 하는 디자인으로 활용되었다. 그야말로 '유선형의 시대'였다. 기계와 속도로 결합된 '빠름'은 일상의 모든 부분을 잠식해갔다. 이 시대엔 돌고래, 물고기, 까마귀 등이 디자인의 모델로 등장했다.

이처럼 디자인은 자연 현상이나 자연이 만들어내는 형태의 아름다움과 합리성에 근거해 이뤄지며, 또한 이러한 형태로부터 일탈을 꿈꾸는 자유 의지에 기반한다.

## 의미가 있어야 디자인이다

장단점을 따지기 전에 이미 인간은 사회적인 존재다. 우리는 집단의 약속에 매여 있고 이 특성은 디자인에 그대로 반영된다. 즉 디자인은 사회적 인간의 특성 가운데 하나다. 따라서 사람들은 생활하는 지역에 따라 민족의상에서 주거 디자인에 이르기까지 다양한 특성을 만들어왔다. 한국의 한복이나 중국의 치파오 그리고 일본의 기모노는 서로 영향을 주고받은 역사가 있다고는 하지만 나라별로 분명한

차이를 보인다. 서체 디자인이나 종교 건축에서도 이와 같은 차이를 찾아볼 수 있다. 집단의 문화가 디자인에 영향을 주었기 때문이다.

이러한 지역성을 극복하고 국제 스타일이 통용되기 시작한 것은 20세기에 들어서이다. 그러나 아직도 지역성이나 민족 간의 차이는 곳곳에 존재한다. 자동차 디자인에서도 독일, 영국, 미국, 일본 등 나라별로 특징이 잘 드러난다. 기능성 말고는 추구할 것이 별로 없어 보이는 전투기 디자인조차 특색이 있다. 미국의 록히드Lockheed, 러시아의 미그Mig, 프랑스의 미라주Mirage, 영국의 호크Hawk는 저마다 개성이 뚜렷하다.

디자인의 사회성에는 지역이나 민족성 이외에 직업이나 계층을 구분하는 차별성도 포함된다. 의복에서 가구 그리고 집에 이르기까지 지배계급과 피지배계급의 차별은 흔한 역사이다.

직업이 계급에 종속된 근대 이전의 사회에서도 디자인은 모종의 역할을 했다. 당시에는 어떤 옷을 입을지, 어떤 식기를 사용할지, 어떤 가구나 생활용품을 소유할지, 어떤 집에서 생활할지를 지금처럼 자유롭게 선택할 수 없었다. 다시 말해 옷이나 물건은 사회 시스템을 그대로 반영했다. 따라서 당시의 디자인에는 계급 제도의 취향이 잘 반영되었다.

오늘날에도 여전히 아침에 골라 입는 옷이나 액세서리, 가방으로 그 사람의 직업이나 계층을 알아챌 수 있다. 누군가

정해진 제도와 시스템을 따르지 않는다는 것은 암묵적인
이의 신청일 것이다.

　　일본에서는 8세기와 9세기에 걸쳐 중국의 영향을 받은
율령격식律令格式이 만들어졌다. 일본에 들어와 변형된 이
법령에 따라 의복 규제가 시작되었다. 예를 들어 보라색 옷은
최상위 계급만 입을 수 있었다. 상복의 모양과 색상까지도
상세한 금지 항목을 거느리고 있었다. 에도 시대에 들어서서
규제가 완화되었다고는 해도 정교한 예법은 여전히 권력의
보호자 역할을 했다. 즉 디자인은 비가시적인 계급 시스템을
가시적인 것으로 만들었다.

　　18세기의 프랑스 혁명과 19세기의 산업 혁명으로
사회 전체가 새롭게 변하면서 유럽인은 구시대의 제약에서
상당히 자유로워졌다. 새로운 사회엔 새로운 규범이
필요했고 그에 따라 디자인도 변화를 겪었다.

　　일반적으로 이 시기에 개인과 개인, 개인과 사회,
사회와 국가 간의 새로운 규범이 생겨났다. 새 사회를
인공적으로 구축하려면 새로운 디자인이 필요했다. 이것이
바로 근대 디자인의 출발점이다. 근대사회의 사고방식이나
의식 구조 그리고 사람들의 감각과 정서가 고스란히
근대 디자인에 투영되었다.

　　일본 역시 메이지 유신을 겪으며 그때까지 생활을
지배해왔던 낡은 제도에서 비교적 자유롭게 되었다.
신분제도는 약해지고 경제 관계가 전면에 등장하면서
의복의 색상이나 형태도 자유로워졌다. 디자인은 사회

제도에서 벗어나 시장경제 시스템과 타협하기 시작했다. 말하자면 디자인은 자본주의 시장경제와 공동 운명체가 되었으며, 이는 경제적으로 허용하는 범위 안에서 소비를 부추기게 되었다는 것을 뜻한다. 이와 같은 소비 부채질이 가장 먼저 시작된 곳은 미국이다. 물론 대량 생산이 시작된 뒤의 일이다.

18세기 이후에도 권위를 상징하는 디자인은 계속 나타났다. 예를 들어 19세기 초반 나폴레옹이 만들어낸 특유한 양식과 20세기 독일 파시즘의 신고전주의 디자인은 절대권력의 과시용이었다. 디자인은 상기想起의 힘을 지니는데, 그 힘을 이용한 예라 할 수 있다.

디자인은 보이지 않는 것에 의미를 부여하고 그것을 가시화하는 힘을 지닌다. 다른 한편으론 서로 다른 사회의 다양함을 보여주기도 한다. 그러나 오늘날의 디자인은 누구나 좋은 환경에서 평등하게 살아가도록 도와야 한다. 그것이 디자이너의 의무이다.

# 2  20세기, 디자인을 만나다

20세기의 디자인은 놀랄 만한 새로운 기술이 개발되면서 그리고 정치, 경제, 사회 시스템이 민주적이고 소비적으로 바뀌는 과정 속에서 생겨났다. 간단히 말하면 20세기 디자인은 근대사회와 함께 출현한 디자인으로, 19세기를 뒤로하고 새로운 시대를 맞이했다. 20세기의 모던 디자인은 아래와 같은 몇 가지 특징을 지닌다.

- 첫째, 예산을 편성한다. 즉 '경제적 계획' 아래 진행되며 대량 생산을 전제로 한다.
- 둘째, 디자인으로 새로운 생활 양식을 제안한다.
- 셋째, 보편적이며 유니버설Universal 또는 인터내셔널International 디자인이다.
- 넷째, 디자인이 소비 욕망을 일깨운다.

물론 20세기 디자인은 이 밖에도 많은 특징을 가지고 있으나 2장에서는 이러한 특징을 중심으로 살펴보도록 하자.

## 디자인, 대량 생산을 불러오다

20세기 디자인은 19세기 후반부터 싹을 틔웠다. 19세기의 새로운 산업기술은 영국의 산업 혁명으로 보편화됐다. 그 과정에서 영국 전역에 철도망이 구축됐다. 영국의 철도 기술자로는 로버트 스티픈슨Robert Stephenson, 이삼바드 브루넬Isambard Brunel과 함께 조셉 로크Joseph Locke가 유명하다. 그중에서도 조셉 로크는 특출한 업적을 남겼다. 그는 유명한 다리나 터널과 같은 기념비적인 작품을 건설하진 않았다.

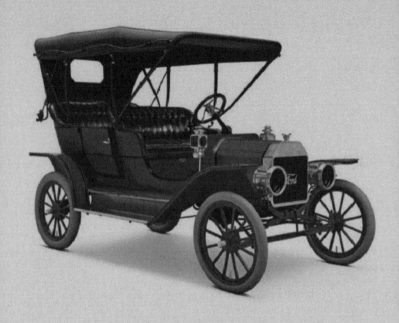

포드자동차의 T형 모델

20세기의 대량 생산, 대량 소비 사회를 이끈 디자인으로 1908년부터

1927년 단종될 때까지 컨베이어 벨트 생산 방식으로 1천5백만 대가

양산되었다.

오히려 그는 '정확한 견적'을 발명했다. 그의 '견적 방법'이
나오기 전에는 건설 계획을 세울 때 공사가 얼마나 걸릴지
확실치 않았기에 공사 비용도 정확하게 예측할 수 없었다.
얼마나 더 걸릴지, 얼마나 더 지출해야 할지, 예상치 못한
사고나 사태에는 어떻게 대처할지 속수무책이었다.

조셉 로크는 이러한 문제를 해결할 수 있는 '경제적
계획'인 '견적'을 만들어냈다. 이로써 철도 공사가 얼마나
걸릴지, 몇 명의 노동자가 필요한지, 재료의 원가가 얼마인지
등 중요한 계획을 세울 수 있었다. 견적은 최종적으로 모든
'생산'에 반영되어갔다. 그리하여 20세기의 디자인에는 소요
시간과 소요 경비를 포함한 경제적인 계획이 자연스럽게
포함되었다.

대량 생산에 공헌한 사람은 헨리 포드Henry Ford이다.
그는 포드Ford의 T형 모델Ford Model T을 컨베이어 벨트
방식으로 제작해 '생산'의 개념을 바꿔놓았다. 그는 모든
부품을 규격화하고 표준화했다. 이 대량 생산 방식은
20세기 디자인의 특징으로 자리 잡았다. 독일 자동차
폭스바겐Volkswagen을 이끌던 페르디난트 포르셰Ferdinand
Porsche는 1936년 미국으로 건너가 헨리 포드에게 조언을
구하기도 했다.

헨리 포드는 T형 모델을 1908년부터 생산했고
1914년엔 컨베이어 벨트 생산 방식을 도입했다. 그는
컨베이어 벨트 공정을 조직화하고 계획적인 노동 관리를
실시했다. 이 새로운 시스템은 공장의 시설 배치에서부터

사무 공간 배치, 부품 수송과 창고 관리까지 확장되었다. 그
결과 부품은 어디에서나 생산할 수 있고 최종 단계에서는
부품을 모아 조립만 하면 완제품이 나올 수 있었다.

디자인뿐 아니라 근대산업의 특징 중 하나는 생산물이
한 지역에 한정되지 않는다는 사실이다. 이를테면 농약과
비료의 등장으로 어느 곳에서나 비슷한 품질을 갖춘
농산물이 재배되기 시작했다. 그저 농산물은 장기간의
수송을 견딜 수 있도록 개량되었다. 농산물과 마찬가지로
장소에 상관없이 어디에서나 부품을 만들 수 있게 되었다.

헨리 포드가 촉발한 대량 생산 시스템은 사회 전체를
거대한 생산 시스템으로 바꿔나갔다. 작업대에서의
노동시간을 단위로 사회의 시간 개념도 변모했다. 이 효과는
노동자가 재편성되고 산업이 변화하는 데에만 그치지
않았다. 집집마다 효율적인 가사 노동을 위해 시스템키친이
침투했으며 상품을 중심으로 새로운 소비 시스템이
등장했다. 사회 전체가 거대한 생산 시스템으로 작동하기
시작한 것이다.

T형 모델은 1927년 생산이 중단될 때까지 1천5백만
대가 시장에 쏟아져 나왔다. 헨리 포드의 공장에서 T형
모델을 만든 노동자는 이 차의 소비자가 되었다. 이 미국적인
대량 생산과 대량 소비의 시스템이야말로 20세기를 점령한
시스템이 되었다. 이렇게 보면 헨리 포드의 시스템은
생산에만 영향을 미쳤던 단순한 시스템이 아니라 20세기를
지배한 시스템이자 이데올로기였다고 할 수 있다.

이 시스템은 미국의 주거 문화도 크게 바꿔놓았다. 윌리엄 레빗William Leavitt은 1947년 대량 생산 시스템을 도입해 미국 교외에 주택을 공급하기 시작했다. 제2차 세계대전 직후 미국에선 주택 수요가 상당했으며, 이러한 수요는 주택의 대량 생산으로 충족되었다. 전쟁에서 돌아온 군인들에게 이 주택 상품을 본격적으로 공급한 것이 바로 윌리엄 레빗이다. 그는 대량 생산 주택 단지인 레빗 타운Leavitt Town을 건설했다. 그러나 이런 방식의 대량 생산은 처음부터 일반인을 겨냥해 개발된 것은 아니었다. 무기와 내연기관을 대량 생산하는 시스템은 전쟁에 꼭 필요한 것이었고, 이는 전쟁 이후 군인을 위한 주택 건설에까지 영향을 준 셈이었다. 이와 관련해 브렛 하비Brett Harvey는 『50년대: 여성 구술사The Fifties: A Women's Oral History』에서 다음과 같이 서술한다.

> "연방 정부는 주택난을 겪는 참전 군인의 저당보험으로 10억 달러를 지급했다. 이로써 새로운 주택을 대량 생산한다는 계획은 효과적으로 진행될 수 있었다. 당시엔 저비용 공공 주택 건설이 필요했지만, 정부의 목적은 도시 외곽에 단독 주택을 세우는 것이었다. 롱아일랜드에서 로스앤젤레스에 이르기까지 대도시를 둘러싼 광활한 농지는 시시껄렁한 평지로 변했고 상자 같은 집들이 빠르게 들어섰다. … '레빗 타운'은 교외Suburb 생활을 뜻하는 용어가 되고 최초의 교외 커뮤니티가 되었다. 1947년 롱아일랜드의 감자밭 24제곱킬로미터에 윌리엄 레빗의 주택이 지어졌다.

유령 조합원을 규제하고 브로커를 배제하며 자동차의
대량 생산 방식을 차용해 놀랍게도 그는 하루에
서른여섯 호의 주택을 세울 수 있었다.[13]"

윌리엄 레빗의 양산 주택은 참전 군인에게 집을 공급하려는
의도에서 시작됐지만, 곧 일반인에게도 팔려나갔다. 윌리엄
레빗의 주택은 공업적인 생산 설비로 만들어졌음에도 그
외관은 기계 장치 같지 않았기 때문이다. 그 주택은 오히려
미국의 전통적인 '집'을 떠올리게 하는 디자인이었다.

이러한 외관은 윌리엄 레빗의 주택의 인기 요인으로
작용했다. 토지를 정비하고 세트처럼 만들어 파는 그의
방식은 이른바 '주택 건설업'인 셈이었다. 첫 레빗 타운이
분양된 이후 그 주택을 원하는 사람이 줄지어 생겨났다.

게다가 윌리엄 레빗은 주택에 가구나 텔레비전 등을
짜 넣는 식의 패키지 상품을 개발했다. 윌리엄 레빗의
주택은 진정한 의미의 공업 제품이었다. 레빗 타운의 건설은
공업화의 도움뿐만 아니라 미국의 고속도로망의 수혜도
받았다. 건축 자재를 운반해 현지에서 조립하려면 정비된
도로망이 꼭 필요했기 때문이다.

브렛 하비가 지적한 바와 같이 레빗 타운은 미국 교외
주택의 대명사가 되었고 주택 산업의 모델로 자리 잡았다.
처음에는 모델이 제한적이었지만 점점 다양한 모델이
만들어졌다. 1950년대 세계에서 처음으로 미국은 하나의
소비가 다음 소비로 이어지는 과잉 소비 사회가 되어갔다.
문화역사학자 토머스 하인Thomas Hine은 이 시기를 '대중주의

시대'라고 명명했다. 『파퓨룩스Populuxe』를 통해 그는
미국의 주택 산업이 1950년대 초반, 전환기를 맞이했으며
시장이 가지는 힘의 관계가 공급에서 소비로 옮겨갔다고
이야기한다. 또 한국전쟁이 끝난 1953년경부터 주택은
비대해지고 장식은 과도해져 갔다고 지적한다.[14]

## 디자인, 생활 양식을 바꾸다

살펴본 대로 근대 이전의 사회에서는 무엇을 입고 어떤
식기를 사용하며 어떤 가구를 쓸지, 어떤 집에서 살까
하는 선택이 자유롭지 못했다. 복잡한 사회 구조와 제도가
계급이나 직업과 결부되어 금기 사항이 많았기 때문이다.
이러한 규제로 사회 질서 시스템은 유지되곤 했다.

따라서 생활 양식을 파괴한다는 것은 사회 시스템
전체를 뒤흔드는 것과 같다. 동서양을 막론하고 사회 제도와
제약은 늘 존재했다. 제약에서 벗어난 디자인이 등장한다는
것은 단지 장식이나 기술의 변화를 뜻하는 것이 아니라 사회
시스템의 변화, 사회 인식의 변화 사고의 변화를 뜻한다.
유럽은 프랑스 혁명 뒤로 일본은 메이지 유신 이후로 수많은
제도가 사라졌다. 이는 생활 양식과 디자인에 커다란 영향을
주었다. 근대 디자인은 누구도 다른 사람에게 강요받지
않으며 자신의 생활 양식을 자신이 결정해 자유롭게
디자인을 선택하고 사용할 수 있다는 전제에서 출발한다.

20세기에 들어서자 경제적 제약만 없다면 자유롭게

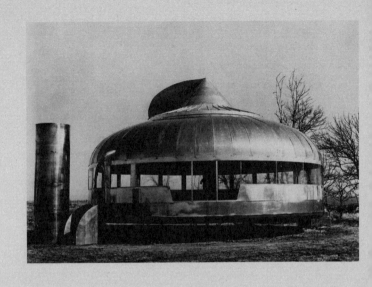

다이맥시온 하우스

1929년 리처드 버크민스터 풀러가 디자인한 하우스.

버크민스터 풀러는 대량 생산과 이동이 가능한 현장 조립식 주택을

개발해 빈곤 문제를 해결하고자 했다.

어떤 디자인이든 구입할 수 있게 되었다. 다시 말해 디자인이 사회제도와 제약에서는 자유로워진 반면, 시장경제 시스템에 종속되었다는 뜻이다.

　20세기에 들어서자 제도 아래 있던 근대의 생활 양식을 대신할 종합적인 디자인 원리가 필요했다. 다시 말해 모던 디자인은 새로운 시대에 적합한 생활 양식과 디자인을 제안해야 했다. 게다가 오랜 세월 축적되어온 사회 통념에서 벗어나려면 이제껏 보아온 것과는 전혀 다른 새로운 디자인이 필요했다. 사람들은 새로운 생활과 문화를 요구했고 모던 디자인, 특히 20세기의 디자인은 생활 양식을 변혁하는 책임을 맡아야 했다.

　19세기에 이미 20세기 디자인의 특성을 보여준 이는 영국의 윌리엄 모리스William Morris이다. 그의 디자인과 관련이 있는 바우하우스 디자인 역시 제1차 세계대전에 패한 독일의 사정과 무관하지 않다. 바우하우스는 패전국 독일에 새로운 생활 양식을 제안해야만 했다.

　또 다른 예로, 리처드 버크민스터 풀러Richard Buckminster Fuller는 1929년 시카고 마셜필드Marshall Field 백화점에 '다이맥시온 하우스Dymaxion House' 모델을 전시했다. 이 또한 새로운 생활 양식의 제안이었다. 원래 백화점에선 새로운 생활 양식의 제안으로 바우하우스의 제품을 전시하려 했으나 계획을 바꾸어 버크민스터 풀러에게 전시를 맡겼다. 그는 '미국의 새로운 생활 양식'을 전시로 보여주었다. 이 이야기는 4장에서 다시 다루겠다.

이처럼 20세기의 디자인은 새로운 생활 양식의 제안에
몰두했다. 이는 미국의 제1세대 디자이너 레이먼드
로위Raymond Loewy나 제2세대 디자이너 찰스 임스Charles
Eames도 마찬가지였다.

## 디자인, 평등사회를 불러오다

그런가 하면 20세기 디자인에는 보편성을 담보한
유니버설리즘과 국제적이어야 한다는 인터내셔널 개념이
포함된다. 뉴욕 맨해튼의 도시 계획은 고대 도시의 평면
계획과 상당히 비슷하지만 전혀 다른 점이 있다. 바로
맨해튼의 도시 계획에는 특권층의 구역이 없다는 것이다.
도시 계획 입안자들은 모든 구역을 동일한 가치 개념에서
출발해 균질한 공간Universal Space으로 구성하고자 했다.

　　독일에서 미국으로 옮겨간 건축가이자 바우하우스의
마지막 교장 미스 반데어로에Mies van Der Rohe는 입방체를
단위로 균일한 공간을 상하좌우로 연결해 '보편적
공간'이라는 개념을 만들었다. 사방으로 공간을 확장해가는
이 개념은 20세기의 건축과 디자인에 큰 영향을 끼쳤다.
바우하우스의 많은 디자이너는 이 개념을 공감하고
추종했다. 예를 들면 바우하우스 초대 교장인 발터
그로피우스Walter Gropius가 나무를 쌓아 올려 만든 주택이나,
마르셀 브로이어Marcel Breuer가 만들어낸 시스템 가구에서
그 공통점을 발견할 수 있다.

바우하우스를 비롯해 20세기의 모던 디자인은 지역,
민족, 종교의 특수성에 얽매이지 않고 기능이나 구조에
기댄 보편적 디자인을 실현했다. 보편적이라는 것은 유럽,
미국, 아시아에서도 알맞다는 것이다. 그래서 보편적
디자인은 인터내셔널 디자인이라는 이름을 얻었다. 실제로
1920년대부터 1930년대에 걸친 모더니즘 디자인은
인터내셔널 스타일로 불렸다. 디자이너들은 보편적인
디자인으로 도시의 빈곤을 구제하고자 꿈꾸었으나
20세기의 빈곤은 점점 악화되어갔다. 21세기에 들어선
지금도 문제는 여전하다.

　　미스 반데어로에를 비롯한 바우하우스의 디자이너들이
주택 지붕을 평평하게 한 것에는 또 다른 의미가 있다.
지붕의 형태는 보통 지역성을 나타내기 때문이다. 지붕의
경사를 베어내 상자 모양으로 하면 지역성이 반영되지
않고 추상적인 디자인, 즉 인터내셔널 디자인이 가능하다.
지붕을 잘 살펴보면 일본, 한국, 중국의 주택의 생김새는
비슷비슷하지만 휘어진 형태나 각도가 각기 다르다.

　　날마다 사용하는 글자에서도 같은 예를 찾아볼 수 있다.
1925년 헤르베르트 바이어Herbert Bayer는 바우하우스에서
'유니버설 타입Universal Type'이라는 알파벳 서체를 디자인했다.
보편적 서체인 이 알파벳은 대문자 없이 모두 소문자로
되어 있다. 타자기에서 글자를 입력할 때 시프트 키를 누를
필요가 없고 글자 수가 간소해졌다. 또 활자의 돌출선인
세리프Serif를 제거한 산세리프Sans Serif체로 만들었다.

헬베티카 포스터

알파벳 서체 헬베티카의 탄생 50주년을 기념해 2007년 제작된 영화
〈헬베티카〉의 포스터. 이 서체는 1957년 스위스의 에두아르트 호프만과
막스 미딩어가 디자인했다.

세리프의 형태에 따라 이탈리아, 프랑스 등 지역성이
드러나기 때문이다. 바우하우스에서는 지역성을 넘은
보편적이고 국제적인 타이포그래피를 디자인하려 한 것이다.
마찬가지로 한자 문화권인 일본과 중국의 서체에서도
지역성이 나타난다.

　　서체의 보편화는 1950년대 스위스 디자이너 아드리안
프루티거Adrian Frutiger의 유니버스Univers 서체로 이어진다. 그
뒤 1957년 스위스 활자 주조소의 에두아르트 호프만Eduard
Hoffmann은 디자이너 막스 미딩어Max Miedinger와 협력해
노이에하스그로테스크Neue Haas Grotesk 서체를 제작했다.
이는 1961년 헬베티카Helvetica라는 이름을 얻었다. 헬베티카
역시 유니버스와 마찬가지로 국제적이고 보편적인 서체로
널리 쓰였다. 지금도 헬베티카를 사용하면 중립적이면서
자유로운 인상을 준다.

　　대량 생산, 대량 소비와 더불어 도래한 디자인의
보편성은 산업사회에서 어느 정도 '누구라도 평등'하게
사용하는 디자인을 실현해왔다고 할 수 있다.

## 디자인, 소비 욕망을 부추기다

20세기에는 기술의 발전이 급격히 이뤄졌다. 이로써 생산
방법은 물론 시장 시스템 자체가 크게 변했다. 사람들은
새로운 기술에 기대어 새로운 생활을 영위했으며, 기술과
생산 시스템, 시장과 소비라는 복합적 요건이 20세기

디자인을 이끌어냈다.

　　시장은 예로부터 존재해왔지만 20세기 시장은 역사상
처음으로 '대량 소비'를 감내해야 했다. 20세기 내내 디자인은
시장 논리에서 벗어나지 못했다. 이로써 디자인은 소비의
유효성보다 구매 욕구를 일깨우는 요소로 되어갔다. 다시
말해 디자인이 생활을 이롭게 한다는 주제는 그저 명분일 뿐,
소비시장을 어떻게 활성화할 것인가가 목적이 된 것이다.

　　시장을 인공적으로 조직하기 시작한 '마케팅'의 출현도
이 시기의 특징이다. 마케팅은 디자인과 힘을 합쳐 20세기를
구성하는 요소다. '대중'을 테마로 한다는 점에서 사회학이나
경제학과 같은 20세기의 학문과 공통점을 지닌다.

　　어느 순간부터 디자인은 시장에서 '가치를 생산하는
기술'로 인식되기 시작했고, 마케팅과 따로 떼어 생각하기
어렵게 되었다. 본래 마케팅과 디자인은 전혀 다른
것임에도 마케팅이 디자인을 결정하는 현상이 20세기 내내
계속되면서 디자인은 소비 욕구를 자극하는 존재가 되고
말았다. 그 결과 하나의 소비가 다음 소비로 이어졌고,
일회용 디자인과 끊임없이 부수고 짓는 스크랩앤드빌드Scrap
and Build 디자인이 퍼져나갔다.

　　그렇다면 21세기의 디자인은 어디로 향하는가?
사람들은 20세기를 지나오며 기술 개발을 발판으로 모두가
풍요롭고 건강하며 안전한 디자인을 예상했다. 많은 사람이
그러한 혜택을 누리고 있다. 그러나 한편으론 기술과 자본이
거대화되고 집중화되면서 예상과 달리 모든 사람에게

그 혜택이 돌아가지 못했으며 건강하고 안전한 환경은
만들어지지 않았다. 게다가 지구 온난화와 같이 생각지도
못했던 커다란 문제에 직면하게 되었으며, 식품, 생활용품,
약품, 화학 물질 등은 우리의 건강을 위협하고 있다.

20세기 디자인은 생활의 변화를 가져왔다. 디자인은
시스템의 근본을 떠받치는 물건을 만들어냈다. 예를 들면
이제는 생활에서 빼놓을 수 없는 룩소Luxo 조명, 라이카 M3,
타파웨어Tupperware 밀폐 용기, 애플 컴퓨터 그리고 변화를
선도하는 수많은 거장의 철학이 담긴 의자가 있다.

그러나 20세기의 디자인은 우리가 예상했던 만큼
모두가 풍요롭고 건강하고 안전한 생활을 가져다주지는
못했다. 스크랩앤드빌드 디자인은 소비시장을 활성화시키는
데에는 성공했으나 폐기물과 에너지 소비를 계속 늘려가고
있다. 반면 지구상의 90%가 빈곤에 허덕이고 있다. 20세기의
디자인은 빈곤 문제를 해결하고자 했으나 우리는 그 사실을
잊고 너무나 멀리 동떨어졌다.

저렴한 연료 소비 비용을 자랑해온 원자력 발전은
설비 자체에 들어가는 비용도 방대하지만, 폐기물 처리에도
터무니없이 큰 비용이 든다. 사고나 고장에 대처하기도 쉽지
않다. 프랑스의 사상가 폴 비릴리오Paul Virilio가 지적하듯
기계 장치는 반드시 고장과 사고가 따를 수밖에 없다.
원자력 발전의 사고나 고장은 사람들이 상상했던 것 이상의
경제적 피해와 방사능 피폭 문제를 가져왔다. 1970년대에
다카기 진자부로高木仁三郎가 이미 그 위험성을 경고했지만

유감스럽게도 그의 예언대로 2011년 3월 2일 후쿠시마 원자력 발전소는 재앙을 불러왔다.

현대의 과학 기술을 안전하고 풍요롭게 사용하려면 처방이 필요하다. 다행스럽게도 이러한 디자인이 속속들이 고개를 들고 있다. 과소비를 목표로 삼는 시장 원리에 따르지 않는 디자인, 이른바 대안적 디자인Alternative Design 등이 그러한 예다.

MIT미디어연구소 소장으로 알려진 니콜라스 네그로폰테Nicholas Negroponte는 '랩톱 컴퓨터 100달러 프로젝트'를 진행했다. 그는 리눅스Linux 등 오픈 소스를 탑재한 저렴한 컴퓨터를 제3세계 어린이에게 공급하고, 원격 교육에 나섰다. 이는 1980년대 콜롬비아와 코스타리카 등지에서 시작된 프로젝트 '와이파이 앤드 와이맥스Wi-Fi and WiMAX'를 계기로 삼아 '어린이 한 명에게 컴퓨터 한 대를OLPC, One Laptop Per Child'이라고 하는 프로젝트로 발전한 사례이다.

20세기 말부터 지금까지 시장 원리에 제약을 받지 않는 소프트웨어나 장치의 디자인은 계속돼오고 있다. 그간 인터넷의 오픈사전인 '위키피디아Wikipedia', 방글라데시의 무하마드 유누스Muhammad Yunus가 고안한 새로운 은행인 그라민은행Grameen Bank 시스템 같은 소프트웨어가 새롭게 등장했다. 앞으로 우리가 사용하는 도구나 장치에서도 이러한 대안적 디자인이 나오기를 기대해본다.

# 3 생산자의 디자인에서
   수용자의 디자인으로

19세기는 삶을 윤택하고 건강하게 하기 위해 생활 양식을 바탕으로 하는 모던 디자인을 제안했다. 예를 들면 영국의 빅토리아앤드앨버트뮤지엄V&A Museum과 뉴욕 현대미술관MoMA의 소장품은 모던 디자인이 어떻게 생활을 윤택하게 했는지 잘 보여준다. 그러나 반드시 그렇다고 말하긴 어렵다. 왜냐하면 진정으로 도움을 준 디자인인가 하는 판단이 필요하기 때문이다.

군이 말하자면 미술관이 소장한 디자인 작품은 어떻게든 삶을 풍요롭게 하려고 애써온 것이다. 디자인한 사람들이 일부러 생활에 어려움을 주려고 한 것은 아닐 테니 말이다. 그들은 분명 자신의 작품을 바라보며 풍요를 떠올렸을 것이다.

## 생활이 더 좋아지는 디자인

'생활을 윤택하게 하는 디자인'을 논하려면 먼저 '윤택한 생활'의 의미를 이해해야 한다. 의자, 테이블, 식기 디자인이 경재생활을 윤택하게 하지는 않는다. 그렇다면 우리가 논하는 윤택이란 정신적 윤택을 의미하며 이는 '만족'으로 이해할 수 있겠다.

생활을 만족스럽게 유지해주는 디자인이란 과연 어떤 디자인일까? 그것은 당대의 기술과 소재를 바탕으로 시장의 조건과 경제 규모에 맞는 생활 양식을 유지할 수 있도록 해주며, 시대의 미의식이 배어 있는 디자인이라 할 수 있다.

복잡한 요소가 디자인에 결부되어 있던 근대 디자인과 달리, 20세기의 디자인은 단순하게 만족만을 고려해볼 수 있다. 아무리 좁은 텐트 속에서라도 조금 더 안락했으면 하는 욕구가 생긴다. 산에 올라 도시락을 먹을 때에도 먼저 나무 그늘을 찾고, 앉기 쉬운 돌이나 쓰러진 나무를 찾아 걸터앉는다. 이렇게 조금이라도 더 편안함을 느끼고자 한다. 이것을 '만족의 원리'라고 해보자. 이 기준이 우리의 생활을 조금씩 변화시켜가는 것은 아닐까.

먼 옛날 우리는 비바람을 피해 동굴을 찾았다. 수혈식 주거Pit-house, Pit-dwelling로 넘어가서는 식물로 지붕과 울타리를 만들어 비바람을 피했다. 주거 공간은 '만족의 원리'로 만들어진다. 즉 한정된 기술과 소재로 여건이 허락하는 한 최대한 안락하게 지으려 한다.

따라서 뉴욕 현대미술관을 비롯한 미술관에 수집된 물건은 다양한 '만족의 원리' 아래에서 디자인된 것들이다. 물론 그것은 사용자보다 제작자, 즉 디자이너가 생각하는 '만족감'이다. 다시 말하면 디자이너가 생각하는 '만족한 생활'이 각각의 디자인을 낳은 셈이다. 우리는 기술이나 소재, 경제적인 조건만으로 삶의 만족감을 느끼지는 않는다. '취향'과 '미의식'도 조건에 포함된다.

앞서 설명한 바와 같이 취향이나 미의식은 '질서'와 깊은 관련이 있다. 예를 들면 질서는 '장식'을 표상한다. 우리는 예로부터 일상에서 사용하는 도구나 옷, 가구 등을 장식해왔다. 장식은 물건을 더 친근하게 만들고 사용하는

즐거움을 더해준다. 때로는 신성한 분위기를 자아내기도
한다. 생각해보면 인류는 장식에 많은 힘을 쏟아왔다. 장식은
인류의 특징 가운데 하나이다. 빅토리아앤드앨버트뮤지엄이
장식을 미술로 수집한 것은 장식이 인간의 근원적인 행위라
생각했기 때문이다.

　　이렇듯 디자인은 우리 생활에 질서를 부여해왔으며
친밀감과 즐거움을 불러일으켰다. 미술관에 전시된 디자인
작품이 구체적 사례다. 미술관에서 수많은 디자이너의
다양한 아이디어를 역사적인 흐름에 따라 찾아볼 수 있다.
그러나 미술관에 전시된 작품에는 사용자보다는 제작자인
디자이너가 생각한 '만족의 원리'가 깃들어 있다. 따라서
우리는 디자인을 통해 디자이너가 무엇을 '만족'할 만하다고
여겼는지 엿볼 수 있다. 어쩌면 디자이너의 생각과는 다르게
사용자는 만족감을 느끼지 못했을 수도 있다.

## 세월과 함께하는 디자인

20세기를 지나며 생활용품의 수명은 이전보다 짧아졌다.
사회학자 장 보드리야르Jean Baudrillard는 『소비 사회의 신화와
구조La Société de Consommation』에서 이 같은 지점을 발견하였다.
　　"오늘날 우리는 물건이 탄생하고 소멸하는 전 과정을
　　목도하지만, 지금까지 그 어떤 문명에서도 오래
　　살아남는 것은 물건이었다.[15]"
과거에는 물건보다 인간의 수명이 짧았지만 현대사회에선

인간보다 물건의 수명이 짧아졌음을 의미한다.

물건을 본래의 수명이 다할 때까지 사용하면 마음이 조금 편해진다. 이를 우리의 보수성이라 할 수 있을까. 어떤 것이든 수명을 지키고 싶은 마음이 바로 보수성이다. 따라서 언젠가는 다 써버리는 연필이나 티슈 같은 소모품조차도 물건의 수명이 다할 때까지 사용할 수 있도록 디자인된 것이 '좋은 것'이다. 장 보드리야르가 지적하듯이 생각해보면 가구나 식기는 얼마든지 우리의 수명보다 길 수 있다. 우리 수명보다 길게 세대를 이어서 사용한다는 것은 '좋은 일'이다. 이것이 우리가 지닌 감각의 보수성이다.

우리의 잠재의식에 깃든 보수성과는 다른 디자인, 일회적인 디자인은 그것이 얼마나 깔끔하게 잘 디자인되어 있느냐와 상관없이 생활을 가볍게 여기는 느낌을 받는다. 애써 일회적인 감각을 감추려고 해도 가벼움은 가시지 않는다. 그저 살짝 세련된 정도랄까. 역사를 되돌아보면 20세기의 소비 사회가 디자인의 일회성을 조장했다고 할 수 있다. 일회성은 소비 사회에 어울리는 삶의 태도이다. 그 감각의 일회성은 장 보드리야르가 이야기하는 '물건의 사멸'과 관련이 깊다.

시장 논리가 지배하는 환경에서 일회적인 디자인을 전면 부정할 수는 없지만 아무리 하찮은 것이라도 그런 디자인이 생활을 풍요롭게 하지는 못한다. 이제 디자인은 물건의 수명과 이어져 있는 소비자의 의식을 이해해야 한다.

장 보드리야르의 물건의 사멸은 20세기 후반 마케팅

사회를 지목한 것이지만, 어쩌면 벤저민 프랭클린Benjamin
Franklin이 주장한 '물건의 폐기'에 그 뿌리를 두고 있는지도
모른다. 벤저민 프랭클린은 마케팅이 사회를 정복하기
이전인 19세기의 기술 변화에 주목했다. 발터 벤야민도
『파사주론 Ⅳ』에서 다음과 같이 주장한 바 있다.

> "19세기 기술의 진보로 우리는 아직도 충분히 사용할 수
> 있는 가치 있는 물건들을 차례차례로 내다 버렸다.
> 이는 유명무실의 '공동화空洞化'로, 물건은 빠르게
> 그리고 대량으로 늘어났다.[16]"

일회성 감각만이 아니라 기술의 변화도 물건의 폐기를
조장한다. 대표적인 예로 헨리 페트로스키가 지적한 코닥
슬라이드 영사기를 들 수 있다. 코닥 슬라이드 영사기
캐러셀Carousel은 우수한 성능으로 소비자의 사랑을 받았으나
'파워포인트'에 밀려 시장에서 사라졌다.

기술혁신은 우리의 보수성을 타파해간다. 기술의
변화와 시장을 조작하는 마케팅의 영향으로 일회성은
확장되고 물건의 폐기는 빨라지고 있다. 벤저민 프랭클린은
파괴된 물건을 '제로' 또는 '쓰레기'라고 칭하고 그곳에서
역사를 읽어내려 했다.

우리의 생활에서 물건이 넘쳐나기 시작한 것은 1960년대
후반과 1970년대를 지나면서이다. 물질이 풍부해짐에 따라
감각이 메말라간다는 주장이 생겨난 것도 이 시기다. 의식과
감각이 빈곤해진 것이 전부 물질 탓은 아니겠지만, 물질이

풍부해져 의식과 감각에 변화가 온 것은 확실한 사실이다. 그렇다고 해서 물건 자체를 비판한들 무슨 의미가 있을까.

그보다는 물건을 다루면서 사람들의 생활 방식이 바뀌었다는 것이 맞을 것이다. 어떤 사람은 물건을 소홀히 여겨 쉽게 망가트리고 쉽게 버리지만, 어떤 사람은 정성을 다하며 조심스럽게 다룬다. 이는 인품의 문제이다. 물건을 어떻게 다루느냐는 것과 함께 우리가 선택해 사용하는 물건 그 자체도 우리의 생활을 그대로 투영한다. 넓은 의미에서 물건을 다루는 행위도 디자인에 포함되지 않을까.

물건은 우리의 의식이나 감각에서 떼어내 생각할 수 없는 존재다. 극단적으로 말하면 물건은 사람의 분신이다. 소중한 사람이 죽으면 그 사람의 소지품을 쉽게 버리지 못한다. 우리는 그것을 '유품'이라 부른다.

날마다 쓰던 물건도 그렇게 쉽게 버리지 못한다. 아끼는 가구가 부서지면 고쳐서 사용한다. 고치는 것을 일본어로 '繕う쓰쿠로'라고 하는데 '쓰쿠로'라는 발음은 '만들다作る'라는 단어와 동음이의어이다. 깁고 고친다는 뜻의 繕선이라는 한자가 실 사糸와 착할 선善의 합성어인 것도 흥미롭다.

물건을 손보는 것 또한 생활을 좋게 만드는 작업이 아니면 무엇이라고 할까? 자신의 분신을 정성스럽게 다루는 것은 바로 자신을 소중히 여기는 것과 같다. 생활에 예禮가 깃드는 것이다.

집은 공사가 끝났다고 완성되지 않는다. 사람이 하루하루 살아가면서, 살기 편하게 바꿔가면서 세월과 함께

완성된다. 가구나 집기도 그렇다. 어디에 놓고 언제 어떻게
사용할지가 정해지면서 자연스럽게 익숙해지고 편안해진다.
그렇게 '살아가는 집' '살아 있는 물건'이 되면서 우리는 집과
물건에 기대했던 만족을 얻는다.

편지를 쓰기 위해서 편지지를 펼치고 필기도구를 고른다.
손끝의 취향에 따라 펜이나 연필을 선택한다. 이 작은
행위에서도 디자인은 만든 사람, 즉 디자이너만의 것이
아니라 사용하는 사람의 것임을 알 수 있다. 디자인의 진정한
주인은 '마음에 듦'이다. 다시 말해 물건을 선택하는 행위도
하나의 디자인이라 하겠다.

　　우리는 매일 사는 집에서도 식기나 가구의 위치나
조합을 이리저리 바꿔본다. 벽에는 사진이나 그림을
걸어놓고 계절감 있는 꽃을 꽃병에 담아 장식한다. 우연히
눈에 띄어 주워온 돌을 창가에 놓아두기도 한다. 이것이
바로 사람의 생활이다.

　　위 칸에 꽂힌 책이 손에 닿지 않을 때 우리는 의자를
가져와 올라선다. 이 순간 의자는 발판으로 바뀌어버린다.
헨리 페트로스키는 이러한 행위를 디자인이라고 한다.
우리가 생활 속에서 만들어내는 디자인이다. 사람의 사소한
생활을 주목할 때 디자인은 더욱 풍요로워진다.

　　죄수 안젤로Angelo가 쓴『죄수의 발명Prisoners' Inventions』[17]
이라는 조금 이상한 제목의 책이 있다. 읽어보니 '죄수들의
연구'라고 하는 것이 나을 듯하다. 예를 들면 적당한 크기의

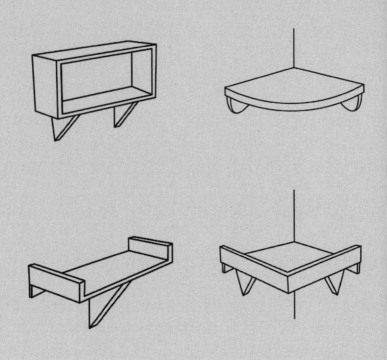

죄수의 골판지 선반

『죄수의 발명』에 소개된 골판지 선반들. 주어진 환경에서 어떻게든
더 나은 삶을 추구하는 것이 곧 디자인이다.

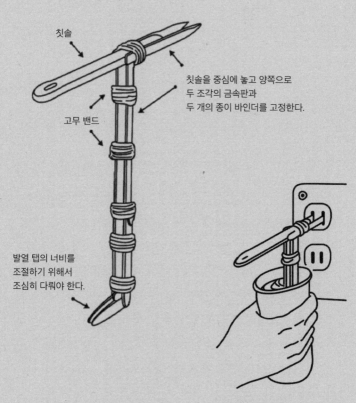

칫솔

칫솔을 중심에 놓고 양쪽으로
두 조각의 금속판과
두 개의 종이 바인더를 고정한다.

고무 밴드

발열 탭의 너비를
조절하기 위해서
조심히 다뤄야 한다.

칫솔을 중심에 놓고 양쪽으로
두 조각의 금속판과 두 개의 종이
바인더를 고정한다.

죄수의 온수기 스팅거

『죄수의 발명』에 소개된 온수기 '스팅거'.

콘센트에 연결해 물이나 수프를 데울 수 있는 장치다.

골판지를 선반으로 만들어 가족 사진 등을 놓는다. 감옥처럼 아무것도 없는 척박한 환경에서 불행하게 사는 사람도 소박한 선반을 원한다. 이런 행위가 모여 감옥은 '살아 있는 공간'이 된다.

고흐Vincent van Gogh는 만년을 생레미Saint-Rémy 병원에서 보내며 병실 풍경을 그렸다. 넓은 회랑의 좌우로 커튼이 칸막이를 대신한, 병실이 줄지어 있다. 병상 주위에는 개인 물건이 놓여 있지 않다. 병실은 독방처럼 폐쇄된 공간은 아니지만, '집' 같은 분위기도 아니다. 고흐의 기분이 반영된 탓일까. 매우 슬퍼 보이는 공간이다. 그러나 병실이야말로 생활하기 편한 공간이 되어야 한다. 정신과 의사인 나카이 히사오中井久夫는 『징후·기억·외상徵候·記憶·外傷』이라는 책에서 병실의 중요성을 자주 언급한다.

> "병동의 힘은 대단히 크다. 장 에스퀴롤Jean Esquirol
> 시대부터 병동은 최상의 치료 도구라고 할 수 있다. …
> 내가 디자인한 병원은 호텔 현관처럼 이중 유리를
> 통해 간호사가 일하는 모습을 볼 수 있다.[18]"

아무것도 없는 살벌한 방은 교도소의 독방이나 슬픈 병실처럼 우울한 기분을 만들어낸다. 누구라도 텅 빈 방에 잡지에서 오려낸 사진이나 그림 등을 붙여본 경험이 있을 것이다. 그렇게 하면 기분이 한결 나아진다. 우리는 이렇게 '살아 있는 집' '살아 있는 물건'을 만들어간다.

• 정신질환의 임상 증상을 최초로 통계 분석한 프랑스의 심리학자

'살아 있는 집' '살아 있는 물건'은 미셸 드세르토가 말한
『일상의 실천』에 가까울지도 모른다.[19] 미셸 드세르토의
'일상의 실천'이란 '소비자가 생산자에게 넘겨받은 물건을
스스로 새롭게 만들어가는 실천'이다. 또는 합리성을
내세우며 중앙집권적으로 끝 모르게 확장해가는 요란스런
생산과는 완전히 다른 '또 하나의 생산'이다. 이를 다른 말로
하면 '소비'다. 소비는 모습을 잘 드러내지 않고 바람과도
같이 종적을 감추기도 하고 어둠속에 숨어 기회를 노린다.
또 하나의 생산은 그저 주어진 것을 잘 이용한다. 이것이
바로 '일상의 실천'이다. 어른이나 아이 할 것 없이 날마다
실천하는 것. 미셸 드세르토는 이렇게 말한다.

> "어린이도 학교 담벼락에, 교과서에 낙서할 수 있다.
> 못된 짓이라고 처벌받는다 해도 그들 또한 자신만의
> 공간을 만들고 흔적을 남기고자 한다."

소비는 살아 있는 자의 흔적이며 서명이다. 그러므로 사람이
어떻게 생활했는지, 흔적이 담긴 집이나 실내를 들여다보는
것은 흥미롭다. 소비는 생활 주체의 디자인이기에 그렇다.

## 삶이 깃들어가는 디자인

집을 들여다보자. 미국의 여성 화가 조지아 오키프Georgia
O'Keeffe의 집이다. 그녀는 1940년대 뉴멕시코 고스트
랜치Ghost Ranch에 집을 얻었지만, 원래는 그 가까운
곳에 있는 애비큐Abiquiu 주택을 원했다. 애비큐 주택은

근처 교회가 관리하고 있었으나 1945년 드디어 그녀는 집을 양도받게 된다. 그녀는 사진가인 남편 알프레드 스티글리츠Alfred Stieglitz와 사별한 뒤 98세의 나이로 세상을 떠날 때까지 그 집에서 살았다.

나는 사진가 마이런 우드Myron Wood가 작업한 『애비큐의 오키프O'Keeffe at Abiquiu』라는 사진집을 보고 그 집이 가진 아름다움에 매료되었다. 조지아 오키프의 집은 산타페Santa Fe에서 자동차로 두세 시간 정도의 거리에 있었다. 나는 직접 그 집을 보러 갔다.

먼 길 마다치 않고 찾아갔으나 유감스럽게도 사진은 찍을 수 없었으며, 그저 운이 좋으면 내부를 구경할 수 있게 해줄 뿐 견학 허가의 기준도 따로 없었다. 어쨌든 나는 운이 좋아 그 집에 들어가 볼 수 있었다.

이 지역엔 푸에블로Pueblo 인디언 마을이 있다. 천 년을 이어온 타오스Taos 마을로 세계문화유산이다. 이 마을의 가옥은 산타페 지역의 전형적인 주거 형식을 보여준다. 주변에서 구하기 쉬운 재료를 사용해 전통을 이어오고 있다.

타오스 마을에선 붉은 흙을 햇볕에 말려 만든 벽돌로 집을 짓는다. 마을 사람들은 이 붉은 흙을 어도브Adobe라 부른다. 쌓은 벽돌에 진흙을 바르면 굳으면서 벽이 완성된다. 바닥은 염소나 양의 피를 섞은 진흙을 깔아 굳힌다. 이렇게 피를 섞으면 강도가 높아진다.

붉은 황톳빛을 내는 집은 황야의 풍경과 잘 어우러진다. 무척이나 아름다웠다. 인공 건축 자재로 지은 일본의 집에선

70

찾아볼 수 없는 풍경이었다. 어도브로 만든 집은 날카로운 각을 가지는 현대의 건축물과는 사뭇 다르고 모든 면에서 완만하고 너그러웠다. 벽은 두껍고 입구는 작다. 기온 변화가 급격한 지역이어서 찌는 듯한 더위나 매서운 추위를 견디기 위해선 두꺼운 벽이 필요했을 것이다.

조지아 오키프가 살았던 애비큐 주택도 어도브 건축물이다. 집을 구입한 조지아 오키프는 실로 많은 노력을 들여 그것을 개조해 살기 편한 집으로 만들었으리라. 그녀는 작은 출입구를 넓히고 커다란 유리를 끼워 넣어 광대한 황야의 풍경을 파노라마처럼 볼 수 있도록 했다. 침실 창문도 크게 넓혔고, 벽을 지탱하는 금속 기둥도 세웠다.

가구는 수작업으로 만든 소박한 것 그리고 찰스 임스, 에로 사리넨Eero Saarinen과 같은 제2세대 디자이너의 작품이 놓여 있었다. 이사무 노구치Isamu Noguchi의 조명기구도 있다. 전통적인 건축을 현대식으로 고치고 현대적인 가구가 놓인 것을 보면 그녀는 모던한 것을 좋아했던 모양이다.

실내는 정원에서 키운 허브를 담아놓은 큰 유리그릇, 건조한 대지에서 주워온 짐승과 뱀의 백골 그리고 자갈로 꾸며져 있다. 초목이 부족한 부근의 대지는 규소 석회암이나 석영이 지천일 것이다. 조지아 오키프가 부근의 차마Chama 강 근처에서 주워온 돌에서 자연이 묻어난다.

조지아 오키프는 생활을 소중히 여기고, 생활하는 공간을 애틋이 여겼다. 그녀가 살았던 실내를 보면 알 수 있다. 황야에 지어진 자연주의 주거 공간은 그녀의 작품

활동과 생활의 근거지였다. 이 집 또한 훌륭한 하나의 작품이다. 조지아 오키프가 만족감을 느끼며 살아온 흔적이 고스란히 담겨 있다. 그녀뿐만이 아니다. 우리는 나름대로 편안한 공간을 만들고자 물건을 사들인다. 집은 살아 있는 공간, 살아가는 공간이다.

일본에서 건축가와 인테리어 디자이너가 '작은 주택'을 짓기 시작한 지는 꽤 되었다. 1950년대는 집이 부족했기에 '최소한의 주택'의 수요가 높았다. 집을 최소한으로 한다는 것은 경제적 손실도 최소한으로 한다는 뜻이다. 지금도 일본에선 주택뿐 아니라 주변 공간과의 조화를 고려한 작은 생활 공간의 실험이 끊임없이 이뤄지고 있다.

넓은 공간은 좋다. 그렇지만 반대로 적절히 꾸며진 작은 공간도 편안하다. 생활 공간은 쾌적함을 유지하면서 과연 어느 정도까지 작아질 수 있을까? 최소한의 공간임에도 쾌적한 주거 공간, 최소한의 요소로 최대한의 효과를 불러오는 20세기 디자인의 남은 과제, 바로 '최소한의 주택'이다. 이는 20세기만의 현상이자 현대적 현상이다.

1920년대 독일에 지어진 공동주택, 1950년대의 9평짜리 마스자와 마코토增沢洵의 저택, 또는 이케베 기요시池邊陽의 '넘버 주택', 1920년대부터 1940년대에 걸쳐 버크민스터 풀러가 시도한 '다이맥시온 하우스' 등 모두가 '최소한의 주택'을 지향했다. 극단적 조건을 설정하는 것도

---

• 모든 집에 번호를 매긴 최소한의 입체 주택. 예) 이케베 작품 No. 38

때로는 새로운 디자인의 가능성을 촉진시킨다.

르 코르뷔지에 역시 최소한의 주택을 지었다. 바로 오두막
별장이다. 1952년 카프 마르탱 해안에 들어선 이 집은
오두막이라는 이름에 걸맞게 가로세로 366센티미터의
정방형에 높이는 226센티미터이다. 4평 남짓한 공간이다.
밖에서 보면 그냥 평범한 통나무 오두막이다. 그러나 이
오두막은 프리패브Pre-Fabrication 공법으로 지은 뒤에 외벽에
통나무를 붙이기만 한 것으로, 내벽은 합판이다.
　　르 코르뷔지에는 『카바논의 내부The Interior of the
Cabanon』라는 책에서 애정을 담아 이 오두막을 '나의
성'이라고 불렀다.[20] 『르 코르뷔지에 카프 마르탱에서의
휴가』라는 책에 따르면 1952년 사진가 브라사이Brassaï와의
인터뷰에서 그는 "나의 여가용 오두막은 최고로 살기 편하다.
아마도 이곳에서 일생을 마치게 될 것 같다."고 했는데
실제로 1965년 오두막 앞에 펼쳐진 지중해 해안에서
심장 마비로 세상을 떠났다.[21] 오두막은 그의 말처럼,
'여생을 마감한 마지막 집'이 된 것이다.
　　오두막은 카프 마르탱 해안 기슭의 인적이 거의 없는
곳에 세워졌다. 마르탱 해안에는 르 코르뷔지에가 오두막을
짓게 만든 또 다른 집이 있다. 그의 친구였던 장 바도비치Jean
Badovici와 아일린 그레이Eileen Gray의 여름 별장 'E. 1027'이다.

• 미리 공장에서 성형했다는 일본식 외래어

최소한의 주택

르 코르뷔지에가 1952년 카프 마르탱 해안에 지어 말년을 보낸 오두막.

'모듈러' 치수로 지은 4평짜리 별장으로 '최소한의 주택'이라 할 만하다.

아래는 오두막의 평면도와 가구 배치도이다.

'E. 1027'의 E는 아일린의 머리글자이고 숫자 10은 알파벳의
열 번째인 J, 숫자 2는 알파벳의 두 번째인 B로 바도비치의
머리글자다. 마지막 7은 알파벳 일곱 번째 G로 그레이를
뜻한다. 즉, 두 사람의 이름을 따 지은 것이다. 'E. 1027'은
1926년부터 1929년까지 아일린 그레이가 설계하고 지었다.
나중에 바로 근처에 르 코르뷔지에의 오두막이 세워졌다.
르 코르뷔지에의 오두막에서 조금 아래로 내려가면 언덕
아래 'E. 1027'가 있다.

　　　르 코르뷔지에는 카프 마르탱 해안가와 'E. 1027'이
마음에 들었는지 1930년대부터 이곳을 자주 찾았다. 장소도
장소지만 아마도 오두막에서 그다지 멀지 않은 곳에 부인의
고향이 있었던 것도 이유였지 싶다. 《10+1》지에 실린 「전선
'E1027'」에 따르면 르 코르뷔지에는 'E. 1027'에 머물고 나서
아일린 그레이에게 이렇게 편지를 썼다.

　　　"그대의 집에 며칠 머물렀을 때 집 안팎의 요소
　　　하나하나가 말을 걸어주는 듯하고, 현대적인 가구와
　　　내부 장식까지, 그토록 위엄 있는 매력으로 살아 있는
　　　형태를 품어낸 고귀한 정신을 느꼈기에, 이 말을
　　　꼭 전하고 싶다.[22]"

그러나 1938년 르 코르뷔지에는 'E. 1027'의 벽에 아일린
그레이의 허락을 받지 않은 채 그림을 여덟 점이나 그려
그녀를 화나게 했다.

　　　이런저런 이유로 르 코르뷔지에는 'E. 1027' 가까운
곳에 오두막을 지었다. 'E. 1027'은 1956년에 장 바도비치가

세상을 떠난 뒤 스위스의 건축가 마리 루이즈 쉘베르트Marie-Louise Schelbert가 사들였다.

르 코르뷔지에의 오두막은 불과 4평 남짓한 최소한의 주거 공간이다. 그러나 그 안은 모든 것이 세세하게 갖추어져 있으며 꼼꼼히 디자인되어 있다. 밀라노에서는 매년 밀라노가구박람회Salone Del Mobile가 열린다. 패션에 비유하자면 파리 컬렉션과 같은 중요한 전시회이다. 2006년 이 박람회에 르 코르뷔지에의 오두막을 그대로 복제 복원한 전시물이 등장했다.

전시 팸플릿에는 재현된 오두막의 전개도와 평면도가 상세히 실렸다. 침대 한 개, 사이드 테이블 한 개, 옷장 한 개, 세면기가 달린 선반, 책장, 테이블, 상자형 수납 의자 두 개 그리고 고리 달린 널판지와 변기가 평면도에 그려진 전부이다. 4평용 가구라고 해도 과언이 아니다. 부엌과 목욕탕은 없다.

르 코르뷔지에는 오두막의 대지를 에투알드메L'etoile de Mer라는 레스토랑에서 빌렸다. 레스토랑이 오두막 바로 옆이어서 식사는 전부 레스토랑에서 했던 모양이다. 실내에는 목욕 시설을 설치하지 않고 오두막 외부에 샤워 시설을 설치했다. 집 안에 목욕 시설을 갖추지 않았다고 해서 그가 위생 개념이 없었던 것은 아니다. 이미 그가 건축한 수많은 건축물에는 충분한 위생 시설이 갖추어져 있었기 때문이다. 왠지 여기에서라면 실내 세면대로 충분하다고 생각했던 모양이다.

복원된 실내에는 침대가 한 개로 한 사람의 생활 공간을
보여주지만, 원본 도면을 보면 사이드 테이블을 중심으로
침대 두 개가 90도, 즉 'ㄱ'자 형태로 되어 있었음을 알 수 있다.
이 오두막은 부부를 위한 공간이었던 것이다. 침대 하나는
그리 높지 않아서 바닥과 별 차이가 나지 않지만, 처음
스케치에는 침대 두 개가 나란히 같은 크기로 그려져 있다.

　　이처럼 오두막은 가구로 구성된 큐브라 할 수 있다. 이
큐브는 코르뷔지에의 키를 기준으로 정한 치수 시스템인
'모듈러'로 만들어졌다. 그의 신장은 183센티미터이다.
오두막의 가로세로 치수는 키의 두 배인 366센티미터이다.
발바닥에서 배꼽까지의 높이가 113센티미터이고, 손을
뻗어 올렸을 때 그 두 배가 되는 266센티미터는 이 오두막의
천장 높이가 된다. 이 오두막은 인간 르 코르뷔지에의 키를
기준으로 산출된 큐브이다.

　　4평의 큐브를 생활 공간으로 만들려면 주도면밀하게
가구를 구성해야 했다. 이 큐브 안 동선이 자유로운 생활
공간이 되느냐 마느냐는 무엇보다 가구 배치에 달려 있었다.
코르뷔지에는 네 개의 직사각형이 벽을 따라 회전하도록
배치했다. 그러면 중앙에 정방형 하나가 남는다. 이 기준으로
가구가 배치되었다. 처음에 그린 스케치에서 코르뷔지에는
이 기준선을 점선으로 표시했다. "이 기준선을 사용한 평면
구성은 니콜라 푸생Nicolas Poussin의 고전주의 화법에 가깝다."
오두막을 재구성한 투시도를 그린 브르노 치암브레토Bruno
Chiambretto는 이러한 평을 남겼다.

고전 회화뿐 아니라 현대 그래픽 디자인에서도 기준선은
자주 쓰인다. 이러한 구성은 보는 사람의 시선을 유도하거나
붙잡는다. 네 개의 직사각형과 그 내부의 정방형은 정확히
소용돌이 모양을 구성한다. 바로 그 안에서 생활하는
사람의 동선을 소용돌이 모양으로 유도한 것이다. 이로써
오두막 내부 공간은 프로그램되며 또 시스템이 된다. 이러한
구성은 헤릿 리트벨트Gerrit Rietveld의 의자에 자주 등장한다.
오두막의 가구 배치는 지극히 구조적이다.

다시 말해 이 오두막은 마치 가구가 살아 있는 듯한
실내 공간이 되었다. 최소한으로 최대의 쾌적함을
추구한 주택 디자인이라 할 만하다. 오직 단 한 사람,
르 코르뷔지에를 위한.

넓은 집에 많은 가구와 필요한 물건을 배치하면 편리하다.
사실이 그렇다. 그러나 필요한 것을 최소한으로 줄여가다
보면 진정으로 생활에 필수적인 것은 그다지 많지 않다.
오늘날 우리의 주거 공간은 물건이 넘쳐난다. 쌩쌩한 물건을
처분하고 폐기하는 것이 다반사다. 그저 아무런 거리낌
없이 시장 논리에 순응하는 것은 좀 문제가 있지 않을까.
생활 공간에 놓인 물건 하나하나는 우리를 구성하는 기억의
편린이다. 물건은 그것을 구입하고 소유하고 그곳에 놓아둔
우리의 기억이며 우리의 일부이다.

중년이 넘어 새로 집을 짓는다면 젊을 때처럼 새
가구를 배치하지 않는 편이 좋다. 적어도 몇 가지는 삶의

냄새가 묻어나는 가구, 그간 사용해온 물건을 배치하는 것이 좋다. 확실한 이유는 알 순 없지만 나이가 들어 그동안 사용하던 물건을 없애버리면 치매 발병률이 높아진다고 한다. 우리는 이처럼 물건과 기억을 공유한다. 오랫동안 사용한 물건을 버리는 것과 기억 상실은 맥락이 같다.

그저 주변을 둘러보면 필요 없는 물건이 널렸다는 사실에 놀란다. 생각을 바꿔 불필요한 것을 줄여가는 것도 좋은 삶을 불러오는 생활의 디자인이 아닐까 싶다.

# 4 디자인으로 살아남기

미스 반데어로에를 중심으로 한 바우하우스의 디자인과 미국의 찰스 임스, 북유럽의 한스 베그너Hans Wegner 등 20세기 디자인이 최근 일본의 남성 잡지에 자주 소개된다. 그와 함께 현재 활동하는 디자이너들의 심혈을 기울인 신제품의 정보도 다양하게 실리고 있다. 단순한 소비 정보로, 풍요로운 사회에서 신제품 소개는 나쁜 일이 아니다. 그러나 디자인 정보가 필요한 부유하고 우아한 사람도 있지만, 디자인과는 전혀 인연이 없는 빈곤한 사람도 존재한다. 세계 도처에 빈곤층이 절대다수다. 따라서 그들의 빈곤한 생활을 고려하고 해결하려는 노력은 디자인의 중요한 테마가 되어야 한다.

## 빈곤을 해결해가는 디자인

근대 디자인 역시 '빈곤한 생활 환경을 어떻게 개선해나갈까.' 하는 것에서 출발했다. 19세기의 대도시를 예로 들면 런던, 파리, 뉴욕은 물론 도쿄에서도 빈민촌은 점점 늘어났다. 빈곤의 실태는 가히 충격적이었다. 그 절망적 환경을 개선하고자 '계획'이 세워졌는데 그게 바로 '디자인'이었다.

그중에서 가장 잘 알려진 것은 19세기에서 20세기 초에 걸쳐 영국의 에베네저 하워드Ebenezer Howard가 계획한 전원도시다. 이 계획은 독일의 공동주택과 1950년대 일본의 주택 지구인 도준카이同潤會의 계획에 영향을 끼쳤으며, 바우하우스에도 적지 않게 영향을 주었다.

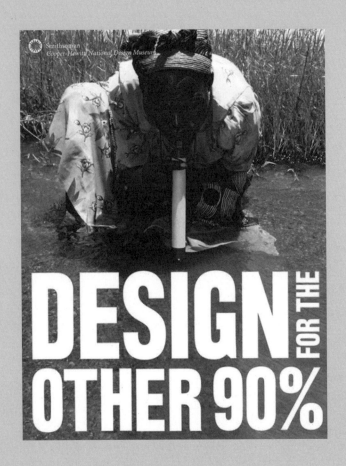

소외된 90%를 위한 디자인

〈소외된 90%를 위한 디자인〉전의 카탈로그 표지. 2007년 뉴욕
쿠퍼휴잇국립디자인뮤지엄에서 열린 이 전람회는 대안적 디자인의
가능성을 보여주었다.

19세기의 자본주의 시장 논리는 시장을 계획하거나 개입해 관리하지 않고 완전한 자유 경쟁에 맡기는 것이었다. 자연 도태와 약육강식의 논리가 시장을 지배하면서 경제는 크게 휘청거렸다. 그럴 때마다 '빈곤'은 날로 더 심각해졌고 사람들은 무한 경쟁 사회를 어느 정도 계획하고 관리해야 할 필요성을 깨달았다.

어떻게 하면 빈곤이 해소될까? 고민이 계속되었지만 20세기에 들어서도 빈곤은 해소되기는커녕 오히려 늘어나고 말았다. 도시는 노숙자 문제를 해결하지 못하고 있으며, 제3세계의 빈곤 역시 심각한 상태에 이르렀다.

빈곤한 생활 환경에서 살아가는 사람에게 어떻게 하면 조금이라도 나은 생활 환경을 제공할 수 있을까? 오늘날 디자인의 과제이다. 다시 말해 근대 디자인은 과거형이 아니라 해결되지 않은 현재 진행형 디자인이라 할 수 있다. 그렇다면 어떠한 처방을 내릴 수 있을까?

2007년 뉴욕 스미스소니언박물관Smithsonian Museum 별관의 쿠퍼휴잇국립디자인뮤지엄Cooper-Hewitt National Design Museum이 주최한 〈소외된 90%를 위한 디자인〉전이 열렸다. 전시 안내 책자에는 다음과 같은 이야기가 실렸다.

"산업 선진국의 디자이너 95%는 전 세계의 10% 안에 드는 윤택한 고객을 위해 디자인한다. 그렇기에

---

• 〈Design for the Other 90%〉 이하 〈90%〉전

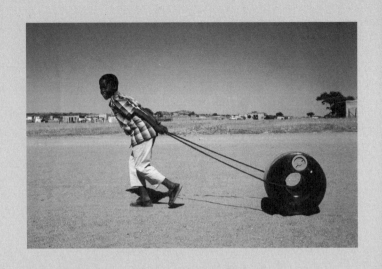

큐 드럼

물을 길으러 수 킬로미터를 오가야 하는 아프리카 주민에게

제공된 '큐 드럼'. 빈곤 해결을 위한 디자인 처방은

세계 디자인계의 중요한 이슈이다.

디자인에서 혁명이란 나머지 90%의 사람에게 손을
내미는 것이다. 차량 엔지니어들은 온 세계 사람들이
중고 자전거를 살 수 있기를 꿈꾸면서도, 모던하고
우아한 형태를 갖춘 자동차 디자인에 몰두하고 있다.[23]”
안내 책자는 계속해 “세계 인구의 절반이 하루 2달러 이하로
생활한다.”고 지적한다. 빈곤이 전 세계를 뒤덮은 상황이다.
〈90%〉전에서는 빈곤이 제3세계에만 있는 것은 아니라고
고발한다. 엄연히 대도시 빈민도 존재한다. 2005년 8월 미국
뉴올리언스를 강타한 허리케인 카트리나Katrina는 빈민에게
더욱 가혹했다. 카트리나가 지나간 3년 뒤 뉴올리언스를
방문할 기회가 있었다. 가장 피해가 컸던 빈민 거주 지역은
아직까지도 복구되지 않은 채 방치된 상태였다.

　　산업 선진국에서도 기반 시설이 정비되지 않은
지역의 가난은 심각한 상태다. 〈90%〉전에서는 이런
상황에 놓인 이들에게 도움이 될 만한 디자인을 제안했다.
예를 들면 1986년 애틀랜타와 시카고에서 시작된 ‘매드
하우저의 오두막Mad Housers Hut’ 프로젝트다. 1.4평 크기의
임시 오두막을 도시 노숙자에게 공급한 이 프로젝트는
1994년 판 『지구촌 카탈로그Whole Earth Catalog[24]에도 실려
있다. 이 프로젝트가 빈곤을 해결하지는 못했지만, 적어도
노숙자에게 따뜻하게 잘 수 있는 공간과 최소한의
프라이버시를 보장할 수는 있었다. 오두막에는 수도와
전기는 없으며, 공원의 공공시설을 이용하게 되어 있다.
작은 오두막을 공급하는 이 디자인 프로젝트가 1995년

1월 17일에 일어난 한신아와지대지진阪神·淡路大震災 재해 때 일본에 있었다면 상당히 효과적이었을 것이다. 그 뒤 한참이 지난 2011년 3월 11일 동일본대지진 재해 때도 그저 주변의 체육관이나 학교 강당으로 대피했을 뿐 이런 아이디어는 실현되지 못했다.

또 〈90%〉전에서는 카트리나가 휩쓸고 간 뒤 망가진 시설이나 물건에서 목재 등을 수거해 가구를 제작한 '카트리나 가구 프로젝트Katrina Furniture Project'를 소개했다. 이 프로젝트는 젊은 건축가와 텍사스대학교의 학생으로 이뤄진 비영리 조직이 진행했다. 산업폐기물의 3분의 1이 주택 철거물인 일본의 상황을 생각해볼 때 이러한 재활용 아이디어는 커다란 힌트가 되지 않을까.

수도 설비가 없는 남아프리카의 마을에선 물동이를 이고 수 킬로미터를 다녀와야 한다. 이 고된 노동을 조금이나마 덜고자 도넛형 물동이 '큐 드럼Q Drum'이 디자인되었다. 이 물동이는 끈으로 연결해 쉽게 굴리며 끌고 갈 수 있게 만들어졌다. 디자인 처방의 전형이라 하겠다.

한편, 한 명의 어린이에게 한 대의 컴퓨터를 공급하는 프로젝트도 있다. 프로젝트 제안자들은 마케팅 시장 원리에 의지하지 않고 오픈 소스인 리눅스를 이용해 랩톱 컴퓨터를 대단히 저렴한 가격으로 만들 수 있었다. 여기에서는 원격 교육이 중요한 미디어가 된다. 앞서 언급했듯이 이는 MIT미디어연구소 소장 니콜라스 네그로폰테가 이끌었다. 콜롬비아와 코스타리카 등지에서 1980년대 시작된

텔레커뮤니케이션 프로젝트를 기점으로 해, 2011년 기준 '와이파이 앤드 와이맥스'라는 이름으로 랩톱 컴퓨터를 가난한 어린이에게 꾸준히 공급하고 있다.

그 밖에 에너지나 이동 수단에 관한 다양한 프로젝트가 〈90%〉전에서 소개되었다. 이것들은 '디자인은 마케팅을 위해 일하지 않는다.' '디자인은 마케팅이 아니다.'라는 공통 슬로건을 가진다. 이제 디자이너에게 필요한 것은 수익 증대를 위해 클라이언트를 설득하는 프레젠테이션 기술이 아니라 어려움에 처한 빈곤한 사람들을 향한 배려이다. 마케팅 시장 논리에서는 할 수 없는 것들이다.

2000년대에 들어와 미국이나 유럽의 디자이너들은 이러한 문제에 주목하기 시작했다. 2005년 캐나다의 디자이너 브루스 마우Bruce Mau는 온타리오미술관Art Gallery of Ontario의 전람회 〈도도한 변화Massive Change〉를 기획하고 개최했다. 전람회의 부제는 '글로벌 디자인의 미래'였으며, 전시장 입구엔 '무엇이든지 할 수 있는 지금, 우리는 무엇을 할 것인가?'라는 문구를 써 붙였다.

브루스 마우는 『거대한 변화와 경계 없는 연구소Massive Change and the Institute Without Boundaries』라는 책에서 과학 기술이 크게 발전함에 따라 이동 시스템, 에너지 시스템, 보이지 않는 것을 가시화하는 시스템, 수요와 공급시스템, 신소재 개발, 전쟁이 아닌 생명 서비스, 폐기 시스템, 빈곤 해결 시스템 등의 등장으로 생활 환경에 지속적인 변혁이

이뤄질 것으로 전망했다.[25]

　따라서 전람회에선 미래상을 긍정적으로 전망하며 현재의 상황을 시각적으로 표현했다. 즉 생활 환경에 극적인 변화를 가져올 새로운 디자인을 다룬 셈이다. 구체적으로는 바이오 기술이나 군사 기술을 민간 기술로 바꾸는 '스핀 오프Spin-off'로 빈곤 문제와 폐기물 문제 등을 해결해야 한다고 주장했다.

　이와 같은 전람회가 2000년대에 들어서 잇달아 열리고 있다. 이는 소비를 부추기는 디자인에서 사회 전체에 도움이 되는 디자인으로 방향이 전환되고 있음을 뜻한다. 이것이 바로 대안적 디자인의 가능성이다.

대안을 만들어가는 디자인

프랑스의 가스통루이 비통Gaston-Louis Vuitton은 개인 주문을 받아 여행용 가방을 만들었다. 가장 유명한 것이 1936년 영국인 지휘자인 레오폴트 스토코프스키Leopold Stokowski가 주문한, 간이책상이 들어 있는 여행용 가방이다. 가방을 잡아당기면 책상이 되고 서랍에서 타자기가 나오게 제작되었다. 일할려는 욕심이 그대로 반영된 가방이다.

　그 한참 전인 1879년 가스통루이 비통의 할아버지 루이 비통Louis Vuitton은 베로 만든 간이침대가 들어 있는 가방을 제작했다. 이 침대 가방은 프랑스의 탐험가 피에르 브라자Pierre Brazza가 아프리카 콩고를 탐험할 때 들고 갔다.

꼭 야전병원에서 사용하는 간이침대를 닮았다.

　스토코프스키의 간이책상이나 브라자의 간이침대는
아시아, 아프리카, 세상 어느 산간벽지에 가더라도 유럽에서
누리던 최소한의 쾌적함을 유지하고 싶어하는 욕망의
산물이다. 즉 유럽의 유산계급이 창조한 디자인이다.

　이것을 단지 사치스러운 생활 감각의 산물이라고 볼
수 있을까. 예를 들어 위에서 설명한 접이식 간이침대는
지면에 시트를 깔고 자는 것보다 훨씬 쾌적한 잠자리다.
야전병원에선 물론이고 재난과 분쟁으로 집을 잃은
사람에게도 도움이 될 것이다. 이런 식의 간이침대가 재난
대피소에서 쓰인다면? 물론 쾌적한 정도는 상황에 따라
달라진다. 산간벽지에 무겁고 잘 갖춰진 소파나 침대를
가져갈 수는 없는 일이다. 재난이 일어나면 모든 것이 갖춰진
풍요로운 생활은 할 수 없다. 제한된 조건에서라도 어느 정도
쾌적함을 줄 수 있는 디자인이야말로 '생존 디자인'이다.
생존 디자인은 극한 상황에서 '조금이라도 더 쾌적한 것'을
목표로 삼는 디자인이다.

　스웨덴 스톡홀름의 지하철 역사에 들어가보면 놀랍기
그지없다. 마치 화려한 석회동굴처럼, 역사의 통로를 갖은
모양의 문양과 색으로 꾸며놓았다. 이렇게 해놓은 것은 이
지하 통로가 핵 대피소이기 때문이다. 장기간에 걸친 대피소
생활은 육체적인 피해뿐 아니라 정신적인 피해도 가져온다.
피해를 조금이라도 줄이고 쾌적하게 지낼 수 있도록 지하철
통로를 유기적으로 디자인한 것이다.

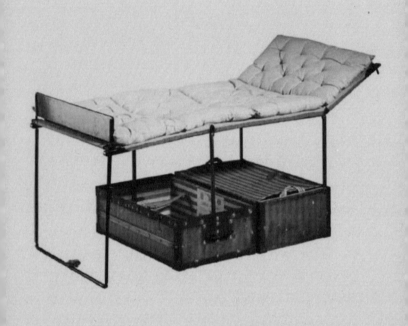

피에르 브라자를 위한 간이침대

루이 비통이 1879년 프랑스의 탐험가 피에르 브라자를 위해

만든 여행 가방. 이 가방엔 간이침대가 들어 있다.

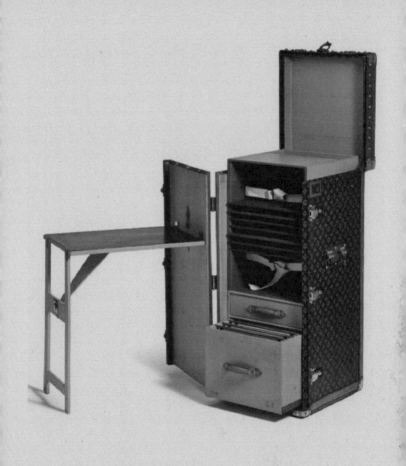

지휘자 레오폴트 스토코프스키의 여행 가방

루이 비통의 손자 가스통루이 비통이 1936년 레오폴트 스토코프스키를

위해 만든 여행 가방. 이 가방을 펼치면 간이책상으로 사용할 수 있다.

미국에선 1960년대 말과 1970년대에 걸쳐 대항문화가
일어났다. 우리의 생활을 어떻게 재조명할 것인가, 어떻게
생존할 것인가 하는 질문이 카탈로그 형식의 출판물로
잇달아 간행되었다. 그중에서 가장 대표적인 것은 스튜어트
브랜드Stewart Brand가 편집한 『지구촌 카탈로그』다. 거기에는
날씨와 자연환경을 이해하는 법, 주거 문제 그리고 상수도 등
생활 시스템 정보를 목록화했다.

  이와 비슷한 시기에 간행된 『신여성의 서바이벌
자료집The New Women's Survival Sourcebook』 역시 비슷한 의도를
담은 카탈로그이다. 일, 돈, 건강, 라이프 스타일 항목별로
생존 방법이 실려 있다. 그중 '건강' 항목에 실린 「라이선스
없는 건강 관리 실천」이라는 칼럼엔 의료 면허가 없어도
스스로 건강을 관리할 수 있고, 또 그렇게 해야 한다고 적혀
있다. 이로써 여성은 그간 이어져온 남성 중심의 의학에서
벗어나 자신의 몸을 스스로 관리한다는 새로운 사유를
시작하게 된 것이다. 남성 중심의 건강 관리를 탈피하는 것은
성차별의 철폐 노력과 맥을 같이한다. 또한 이런 능동적인
건강 관리법은 성별 구분 없이 널리 퍼져나갔다.

  "여성은 그동안 자신의 몸을 이해할 기회가 없었다.
  의사들은 명백하고 단순한 부분까지 복잡하고 어렵게
  만들었고 여성은 비싼 병원비에 굴욕적인 대우까지
  받아 가며 약을 투여하고 수술을 받았다. 의사는 생리,
  배란, 출산, 폐경 등을 장애나 병의 징후로 다루었고
  권력을 쥔 남성은 여성의 산도産道를 그들의 소유물처럼

여겼다. 이러한 배경에는 14세기부터 17세기에
걸쳐 일어난 마녀사냥과 종교재판이 있다. 여성
심령치료사Healer와 산파는 사라졌고 여성의 건강은
남성 의사의 손에 쥐어졌다. 의과대학은 진입 장벽을
높여 여학생을 받지 않음으로써 의학에서 여성을
조직적으로 배척해온 셈이다.[26]"

이로써 여성은 아주 간단한 몸의 구조와 생체 리듬마저
복잡하게 여기고, 몸을 터부시하게 된 반면 의학은
두려워하게 된 것이다. 이런 상황에서 벗어나려는 노력이
바로 대항문화 운동이다.

"1971년 4월 7일 캐럴 다우너Carol Downer는
그녀의 질에 플라스틱 내시경을 넣었다. 그리고
전미여성동맹National Organization for Women의 동지들을
초대해 질과 자궁 경부를 들여다보는 행사를 열었다.
가히 혁명적이었다. … 이를 계기로 오늘날 세계의 많은
여성이 자신의 자궁 경부를 들여다보게 되었다.[27]"

그 뒤로 산부인과에서는 슬라이드 프레젠테이션을 실행하게
되었다고 한다. 그동안 터부시해왔던 신체를 관찰하기
시작하면서 여성은 남성 중심의 의학에서 몸을 되찾았으며,
스스로 건강을 관리하려는 의식을 가지게 되었다. 이러한
변화는 여성뿐 아니라 성별 구분 없이 스스로 건강을
관리하려는 의식으로 퍼져나갔으며 건강뿐 아니라 생활 환경
전반을 스스로 관리하려는 의식으로 이어졌다. 이것이 바로
1960년대 말에서 1970년대를 걸치며 일어난 문화 현상이다.

당시의 출판물은 '더 나은 생존 방법'을 다루었다. 그
대항문화가 만들어낸 디자인이 나타난 지 40년이 지난
지금은 생존 디자인 개념이 사라져가는 듯하다.

그런데 요즘 갑자기 생존 디자인이 재등장해 재난에
주목한 기획전이 열리고 있다. 예기치 않은 테러나
자연재해가 빈번히 일어나기 때문이다. 2005년 뉴욕
현대미술관은 〈안전: 위기관리의 디자인Safe: Design Takes On
Risk〉 전람회를 열었다. 폭력, 부상, 병, 재해, 범죄로부터
삶을 지키는 디자인이 전람회를 가득 메웠다. 헬멧, 특수
의복, 대피소, 구급 장치, 보안 장치 등을 선보였고 심지어
지뢰를 밟았을 때를 염두에 둔 디자인도 등장했다.

미국의 치안은 큰 문제였기에 2001년에 일어난 9·11
사건이나 2005년의 허리케인 카트리나 재해로 사람들
사이에 위기와 안전 의식이 빠르게 퍼져나갔다. 뉴욕
현대미술관이 전람회를 연 배경이 여기에 있었다.

이 전람회에 전시된 제품들은 국가가 투자한 군사
기술이 민간 기술로 전향된 좋은 사례였다. 콘셉트도
확실하고 외관 디자인도 훌륭하다. 그러나 조금 더 욕심을
내면 사용하는 사람의 모습을 보여주었으면 더 이해하기
좋지 않았을까 싶다. 생동감 있는 전시 방법은 고민하지
않은 채 그저 담담하게 제품만 전시했다.

뉴욕 현대미술관의 '안전' 기획전은 더 나은 삶을 향한
디자인 과제를 보여주었다. 그리고 이런 개념을 확대 해석한
전람회도 있었다. 앞서 살펴본 캐나다 디자이너 브루스

마우가 기획하고 온타리오미술관이 개최한 〈도도한 변화〉 전람회다. 이 전시 역시 미래를 향한 적극적인 생존 디자인을 주제로 삼았다.

그런 점에서 1990년대 초반, 보스니아전쟁 당시 사라예보Sarajevo에서 활동한 '파마FAMA' 그룹을 기억할 필요가 있다. 그들은 분쟁의 땅에서 어떻게 꿋꿋하게 생존할 것인가를 고민했고 생존에 필요한 다양한 도구와 장치들을 고안해냈다. 심지어『사라예보 서바이벌 가이드Sarajevo Survival Guide』까지 만들었다. 수혈용 플라스틱 용기로 만든 식수 정화 장치, 신문지를 물에 적셔 원통형으로 말려낸 연료 등 그들의 제안은 다양했다. 그들은 전쟁으로 모든 것이 부족할 수밖에 없는 상황에서도 한껏 여유를 부려 와인 대용품의 레시피까지 만들었다.

주변에 널린 별 볼일 없는 것들을 주워 모아 생활에 필요한 것으로 변모시킨 그들의 디자인은 극한 상황에서도 더 나은 삶을 살려는 강한 의지의 표현이었다. 거기에는 하루하루 희망을 포기하지 않는 삶의 감동이 있다.

1995년의 한신아와지대지진 직후에 일본에서도 이와 같은 몇 가지 디자인이 고안되었다. 반 시게루坂茂는 종이로 쉼터Shelter를 제작했고 이미 제품화되어 있던 쓰무라 고스케津村耕佑의 다용도 점퍼 '파이널 홈Final Home' 등도 주목을 받았다.

대규모 지진과 같은 재해를 겪게 되면 가장 힘든 것이 개인의 위생 문제이다. 화장실과 목욕탕이 절대적으로

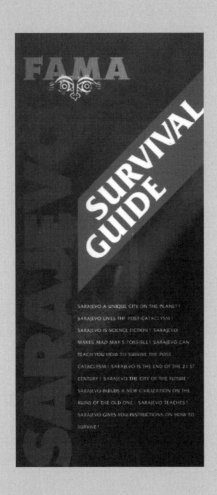

『사라예보 서바이벌 가이드』 표지

1990년대 보스니아 사라예보 분쟁 속에서 FAMA 그룹이

발행한 『사라예보 서바이벌 가이드』 표지. 이들은 '링거병 정수기'

'자전거 발전기' 등 생존에 필요한 다양한 도구와 장치를 디자인했다.

부족해진다. 엔지니어이면서 디자이너이기도 한 버크민스터 풀러는 일찍이 이러한 문제점을 인식했던 모양이다.

1938년 그는 얇은 금속판 하나로 이뤄진 현장 조립 방식의 욕실과 화장실을 디자인했다. '다이맥시온 배스룸Dymaxion Bathroom'이라 불린 이 유닛은 1943년 주방을 추가하면서 이동 가능한 최소한의 주택형 차량으로 새롭게 태어났다. 그 최종 연장선에 '다이맥시온 하우스'가 놓여 있다. 버크민스터 풀러는 사람에게 필요한 최소한의 생존 조건이 위생임을 제대로 이해했던 셈이다.

버크민스터 풀러는 주택 개념의 쉼터와 이동 수단 디자인에 많은 공을 들였다. 그는 『리처드 버크민스터 풀러』를 통해 "집 문제에선 불필요하고 이기주의적인 요소와 착취에 능한 정치인 그리고 공무원은 배제해야 한다.[28]"고 주장했다. 그것은 시장 논리와 국가 제도를 넘어서 홍수, 화재, 벼락, 지진, 허리케인 등 천재지변의 극한 상황에서도 자립 생활을 유지해야 한다는 뜻이기도 하다.

1927년 버크민스터 풀러가 개발한 대량 생산 주택 모델을 사차원이란 뜻의 '4-D'라 불렀다. 그는 이 모델에 대한 상세한 설명을 담은 『4-D』를 출판해서 헨리 포드와 버트런드 러셀Bertrand Russell에게 보내기도 했다. 그즈음 버크민스터 풀러가 개발한 르 코르뷔지에의 『건축을 향하여Vers une Architecture』를 읽고 있었다.

'4-D' 주택은 대량 생산이 가능할 뿐만 아니라 구성에서도 다양한 아이디어를 포함하고 있었다. 이 실험

주택은 알루미늄 기둥을 중심으로 투명 유리와 카제인 벽 그리고 공기를 넣은 고무바닥으로 이뤄져 있다. 무엇보다 가벼웠고 받침대에서 쉽게 집을 떼어낼 수 있었다. 따라서 이동이 쉬웠으며 기둥에 다른 집을 연결해 집합 주택을 만들 수도 있었다. 발전기와 생활용수의 순환 시스템이 딸려 있어 공공설비도 필요 없었다.

'4-D' 모델은 1929년 시카고의 마셜필드백화점에 전시되어 호평을 받았다. 당시 버크민스터 풀러의 디자인에 '다이맥시온'이라는 이름이 붙었고 그 뒤 '4-D 하우스'는 '다이맥시온 하우스'로 불리게 되었다. '다이맥시온'이라는 명칭은 버크민스터 풀러가 자주 사용한 '다이나믹Dynamic' '맥시멈Maximum' 그리고 화학 용어의 '이온Ion'을 백화점 담당자가 합성해 만든 것으로 알려져 있다.

한편 지크프리트 기디온은 버크민스터 풀러가 만든 주택이 너무나 폐쇄적이라며 근대 주택의 경향을 역행했다고 비난했다. 어쩌면 바로 그 역행이 버크민스터 풀러가 의도한 '개인의 자립'인지도 모르겠다.

버크민스터 풀러는 실험 주택의 아이디어를 바탕으로 1940년 또 다른 주택 모델 'DDUsDymaxion Deployment Units'를 제작했다. 그는 골이 팬 금속판으로 곡물용 창고를 대량 생산하던 캔자스 시의 버틀러공업사Butler Manufacturing Company의 경영자를 찾아가 자신의 아이디어를 내밀었다. 그런데 제2차 세계대전이 시작되면서 DDUs는 군사용으로 주목받게 된다. 1941년 미국 정부가 DDUs를 검토했고

프로토타입Prototype이 워싱턴에 등장했다. 이로써 노동자용
주택으로 쓰일 계획이던 DDUs는 결국 군사용으로만
사용되었다.

태평양의 섬들과 페르시아만 지역의 통신부대와
공군 레이더 시설의 막사로 DDUs 몇백 개가 납품되었다.
버크민스터 풀러가 생각한 실험 주택은 경제적으로나
공간 활용도에서나 합리적이었기에 군의 생리에 잘
맞았던 모양이다. 사실 외관이 매우 기계적이어서 일반
주택용으로는 적절하지 못한 면도 있었다.

버크민스터 풀러는 이동 수단에도 관심을 보였다. 그는
배가 바다를 항해하면서 바다의 소유권을 주장할 수 없는
것처럼, 주택 또한 토지를 소유할 필요가 없다고 생각했다.
주택도 이동할 수 있어야 더 자유롭지 않을까? 고정된 집이
사람의 자유로운 생활을 억압하지는 않나? 이런 생각으로
그는 디자인을 고민했다. 그의 상상력은 한없이 부풀어
지구 전체를 돔으로 덮자는 아이디어를 낼 정도였다.

버크민스터 풀러는 자연재해에서 생존하는 것뿐만
아니라 정치 권력의 재해에서도 생존할 수 있는 디자인을
고민했다. 이것이야말로 생존 디자인이다.

되풀이되는 이야기지만 재해나 안전을 생각한
디자인은 삶을 조금 더 낫게 하려는 몸짓이다. 그리고
거기에는 수많은, 실현 가능한 아이디어가 존재한다.
재해에서뿐만 아니라 일상에서도 삶이 나아지도록 하는
디자인이야말로 진정한 생존 디자인이다.

사람은 아무리 위험한 상황이라도 헤쳐나가려 노력한다. 이 노력이야말로 디자인이라 부를 만하며 실제로 디자인의 출발점이 되기도 한다. 어떻게든 '극한 상황'을 조금이라도 개선하려는 것이 바로 디자인이다.

극한 상황이라 할 때의 어감은 게릴라 활동, 분쟁, 전쟁, 감옥 생활 또는 생필품 부족과 같은 상황 전반을 떠올리게 한다. 우리는 전쟁이라고 하는 극한 상황을 대비해 군사용품을 디자인하는 데 막대한 자금과 인력을 투입한다. 이렇게 개발된 상품이 일상으로 넘어올 때도 있다. 예를 들어 찰스 임스를 비롯한 제2세대 미국 디자이너들은 제2차 세계대전과 관련이 깊다. 1947년 찰스 임스가 디자인한 합판 의자도 전쟁 중에 해군이 사용한 골절용 부목 받침대에서 비롯되었다. IBM의 대형 컴퓨터 또한 대공포의 궤적을 계산하려고 만든 연산 장치에서 시작했다.

2005년 뉴욕 국제사진센터International Center of Photography에서 체 게바라Che Guevara의 사진전이 개최되었다. 체 게바라는 1967년 쿠바의 권력자 피델 카스트로Fidel Castro와의 알력을 피해 볼리비아로 갔다가 그곳에서 사살된 것으로 알려졌다. 존 레넌John Lennon이 '세계에서 가장 멋진 남자'라고 했듯이 대중 사이에서 유명세를 탄 체 게바라의 사진전을 보면서 아직도 대중에게 동경의 대상임을 느낄 수 있었다. 그가 세상을 떠난 지 50년이 넘은 오늘날에도 여전히 전 세계 미디어들은 체 게바라를 다룬다.

게릴라이자 혁명가로 이름을 떨친 체 게바라가 뉴욕에
등장한 것은 흥미롭고 특이하다. 아마도 그의 인간적인 면
때문일 것이다. 예로 볼리비아에서 게릴라 활동을 하고 있을
때 한 조직원이 마을의 여성을 폭행했다고 한다. 체 게바라는
즉시 그를 사살했다. 규율의 중요함을 잘 알았던 것이다.
이 정도로 냉철했던 체 게바라는 게릴라 활동이라는 극한
상황 속에서도 유머를 잃지 않았다고 한다. 규율과 유머를
동시에 가진 체 게바라의 인간미가 그가 사라진 지 50여 년이
넘은 지금도 그를 동경의 대상으로 만든 셈이다.

　　심지어 볼리비아에서 게릴라 활동으로 목욕을 한동안
할 수 없어 괴로웠던 상황마저도 농담의 소재로 삼았다고
한다. 유머는 극한 상황을 헤쳐나가려는 디자인 행위와 같다.
실제로 체 게바라가 극한 생활을 어떻게 견뎌냈는지는 알 수
없지만, 아마도 무수히 고민하고 연구하지 않았을까.

　　화제를 돌려 다시 1990년대 전반 사라예보로 돌아가
보면, FAMA 그룹은 '사라예보에서 생존하기'에 그치지 않고
'분쟁의 땅 사라예보로 놀러 오세요'라는 부제를 단 『사라예보
관광지도』까지 만들었다. 실로 대단한 유머이다. FAMA는
전기가 들어오지 않는 집에서 책을 읽을 수 있도록 자전거를
뒤집어 페달을 손으로 돌리는 발전기를 고안했다. 주변에
있는 흔한 물건을 모아 의미 있는 물건으로 만들어낸, 상당히
공감이 가는 디자인이다. 게다가 인스톨레이션Installation
전시회를 열어 이곳에서 디자인된 물건들을 전시하기도

---

• 특정 공간에 다양한 물체를 배치해 그 공간 전체를 작품으로 만드는 것

했다. 이 쾌활한 유머에서 '생존 디자인'의 깊이가 진하게
느껴진다. FAMA의『사라예보 서바이벌 가이드』는 기후,
인테리어, 주거, 식수, 난방, 음료, 식사, 학교, 피크닉
항목으로 꾸며졌다. 색다른 유머이다. 아래는「문화적
서바이벌」이라는 칼럼의 한 대목이다.

> "포위당한 도시는 문화 행위로 자신을 지켜나갔고 생존
> 그룹이나 개인은 포위당하기 이전부터 해왔던 창조
> 행위를 이어가고 있다. 불가능해 보이는 상황 속에서
> 그들은 영화를 만들고, 책을 쓰고, 신문을 발행하고,
> 라디오 프로를 제작하고, 카드를 디자인하고, 전람회나
> 퍼포먼스를 기획하고, 도시 재건의 청사진을 그리고,
> 새로운 은행을 설립하고, 패션쇼를 계획하고, 사진을
> 찍고, 국경일을 축하하며 날마다 필사적으로 삶을
> 유지하고 있다. 사라예보는 미래의 도시인 동시에
> 전쟁으로 황폐한 도시이다. 낡은 문명의 폐허 위에,
> 도시의 잔해 위에, 또 하나의 새로운 대안적 도시가
> 싹트고 있다. 사라예보는 미래파의 코믹 영화나 SF
> 영화의 생활상을 보여준다.[29]"

배임과 업무 방해로 체포된 전 외무성 주임분석관
사토 마사루佐藤優가 쓴『옥중기獄中記』에는 구치소 구류
생활의 재미있는 내용이 담겨 있다. 체포된 첫 3일간은
외부 차입이 허락되지 않는다. 차입이 접수된다 해도
그것을 받아볼 수 있는 것은 그다음 주가 된다. 애초 볼펜
등 필기구를 몸에 지닐 수 없었기에 기록을 할 수 없는

불리한 조건에서 검찰 조사에 응했다고 한다. 시간이 지나 드디어 노트와 볼펜을 받았을 때, 그는 필기할 수 없다는 사실이 얼마나 사고와 기억을 어렵게 하는지와 한 자루의 볼펜이 얼마나 소중한지 절실히 느꼈다고 한다. 그 책에서는 구치소에서 가능한 한 재미있게 지내려고 노력한 흔적이 곳곳에 남아 있다.

교도소나 구치소에서의 생활이 평범한 일상과 같지는 않을 것이다. 필요한 물품도 없을 것이다.『죄수의 발명』에 실린 아이디어를 다시 살펴보자. 골판지 상자를 독방 벽에 접착제로 붙이면 실내용 작은 선반이 생긴다. 이렇게 생긴 작은 선반에 가족 사진을 올려두거나 ID 카드, 필기도구, 안경 등 가늘고 가벼운 것들을 놓아둔다. 죄수들이 애용하는 방법이라고 한다.

밖에서는 생각해본 적도 없지만, 감옥에서는 작은 물건들을 어떻게 한곳에 수납할 것인가가 당면 과제가 되는 모양이다. 역시 물건은 찾기 쉬워야 한다. 또한 치약 상자를 필기도구함으로 사용하는 아이디어도 있었다. 교도관이 독방 검사를 할 그 때를 대비한 자구책이다. 이렇게 아무것도 없는 상태에서는 작은 상자도 소중한 재료가 된다.

독방 조명은 음식물을 데우는 장치로 사용할 수 있으며, 콘센트를 이용해 따뜻한 커피나 수프를 끓이는 주전자도 만들 수 있다. 이 주전자를 스팅어Stinger 라고 부르는데,

· 찌른다는 뜻이 있으며 휴대용 지대공 미사일의 이름이기도 함

몇 가지 방법으로 만들 수 있다. 금속으로 만든 플러그를 콘센트에 꽂아 금속판을 연결한 뒤 그것을 커피 같은 액체에 넣으면 물이 끓는다. 금속판은 면도날로 만들 수 있다. 가장 큰 문제는 절연체를 어떻게 만드는가인데, 보통 칫솔 플라스틱을 이용한다. 일회용 플라스틱 라이터로 소금통과 후추통도 만들어 쓴다.

사라예보의 전쟁터나 죄수의 감옥은 우리의 일상과는 크게 다르다. 그럼에도 무언가를 만들어낸다는 점에서 물자가 한정된 원시 사회와 공통점을 가진다. 예를 들면 FAMA가 의료용품 폐기물을 사용해 정수기를 만들 때, 그들은 주변에서 구할 수 있는 물건을 먼저 염두에 두고 디자인을 진행한 셈이다.

문화 인류학자 클로드 레비스트로스Claude Lévi-Strauss는 『야생의 사고La Pensée Sauvage』에서 브리콜뢰르Bricoleur 즉 '재빠르게 할 수 있는 일'이라는 용어를 제시했다. 근대의 엔지니어는 물건을 디자인할 때 제일 먼저 개념을 만든다. 우리는 이것을 콘셉트라 부른다. 이에 반해 원시 사회에선 특별한 콘셉트 없이 손에 넣기 쉬운 것에서 가능성을 찾아내 이리저리 조합함으로써 필요한 것을 만들어낸다. 이와 같은 원시 사회의 물건 만들기가 바로 브리콜뢰르의 원형이다. 브리콜뢰르 디자인은 특별한 준비 없이 주변에 있는 것에서 '잠재 유용성'을 끌어내는 것이다.

"재능 있는 사람은 주변에서 재빠르게 자재를 모아다가 자재가 지닌 잠재 유용성을 활용한다.

재능 있는 사람의 말을 빌리면, '어딘가 써먹을 데가 있다.'라는 원칙은 물건에서 물건으로 이어진다.[30]"

원래 물건이나 환경은 잠재 유용성과 잠재 가능성을 지닌다. 이 가능성은 행동을 유발한다. 디자인에서는 이것을 이른바 '어포던스' 디자인이라 한다. 게릴라 생활 그리고 전쟁터 사라예보처럼 곤궁한 환경 속, 한술 더 떠 감옥과 같은 곳에서는 특별하게 준비할 수가 없다. 그저 주변에 있는 것을 활용해 필요한 무언가를 만들어내야 한다. 바로 브리콜라주Bricolage 디자인이다.

이러한 브리콜라주와는 달리, "현대의 엔지니어나 디자이너는 개념을 만드는 것에서 시작한다."고 레비스트로스는 지적한다. 우리는 주변에 있는 소재를 따지지 않는다. 만들고자 하는 물건의 전체 이미지를 떠올려 스케치하고 구체적인 도면을 그린다. 물건의 소재를 결정하고 도면에 따라 작업을 진행한다. 즉 계획이 먼저이고 재료나 기술은 나중이다.

근대의 디자인은 개념과 계획의 디자인이다. 앞서 설명한 바와 같이 계획의 디자인은 19세기 초 당시 산업 선진국이었던 영국에서 시작되었다. 당시 영국에는 많은 엔지니어가 활약하고 있었다. 그중에 조셉 로크는 엔지니어로서가 아니라 다른 업적으로 후대에 이름을 남겼다. 앞서 언급했듯, 조셉 로크는 견적 즉 계획을 정밀하게 세우는 방법을 고안해냈다. 그는 재료와 설비부터 시간과 비용 전반을 톱니바퀴처럼 짜 맞추는 데 성공했다.

즉, 시간과 비용을 계획해 목적을 실현해간다는 근대 디자인의 기초를 닦은 셈이다.

그러고 보면 오늘날의 디자인은 계획 없이 실현되는 법이 없다. 그러나 때로는 흔해 빠진 소재로 뭔가를 뚝딱뚝딱 만들었더니, 예기치 않게 대단한 것이 탄생하기도 한다. 즉 브리콜라주 디자인의 가능성도 늘 열려 있는 셈이다.

예를 들면 '적청 의자Red and Blue Chair'로 알려진 네덜란드의 디자이너 헤릿 리트벨트Gerrit Rietveld가 디자인한 가구 중에 '크레이트 퍼니처Crate Furniture'가 있다. 크레이트Crate는 과일이나 병 등을 담아 운반하는 나무 상자를 말하며, 크레이트 퍼니처는 그 나무 상자로 만든 가구이다. 특별할 것 없는 재료로 만든 가구인 셈이다. 하잘것없는 집 꾸미기라 해도 이상할 게 없다. 이렇게 디자인된 가구는 소박하다. 물론 헤릿 리트벨트는 이 느낌까지 계획했을 것이지만 말이다.

준비한 재료로 만든 것과는 다르게 그저 손에 잡힌 재료로 무언가를 궁리해가면서 만들어가는 브리콜라주의 방법은 힘이 들겠지만 재미있다. 가끔씩은 우리도 의도적으로 브리콜라주 방식으로 물건을 만들거나 디자인해보는 것은 어떨까.

인간뿐 아니라 동물도 브리콜라주한다. 예를 들면 도시에 사는 작은 새들은 시들어가는 풀과 버려진 비닐 끈을 함께 사용해 둥지를 만든다. 여기저기에 플라스틱 제품이 버려져 있기에 어쩌면 당연한 일일 것이다. 그보다 큰 일본

까마귀는 세탁소에서 사용하는 철사 옷걸이를 모아 둥지를 만들기도 한다. 그렇다면 산에 사는 작은 새는 무엇으로 둥지를 만들까? 어떤 새는 부드러운 이끼를 쓴다. 실제로 산장에 새끼 고양이 정도 크기의 이끼 덩어리가 있을 때 유심히 관찰해보면 작은 새 둥지라는 걸 알 수 있다.

혼잡한 도시에 사는 작은 새가 비닐로 집을 짓는 것도, 산에 사는 작은 새가 이끼로 집을 짓는 것도 레비스트로스의 브리콜라주를 상기시킨다. 브리콜라주 물건 만들기는 거대한 메인 프레임 컴퓨터를 제작하던 IBM과 달리 주변 장치들을 그러모아 일반인을 위한 퍼스널 컴퓨터를 만든 애플의 대항문화적인 제작 방법과 공통점을 가진다.

엄청난 자금과 인력을 투입해 제작한 군용품에서조차 우리는 인간을 이해하려는 노력을 발견할 수 있다. 이상한 일이지만, 마찬가지로 별다른 준비 없이 주변에 널린 것을 모아 만든 물건에서도 인간을 깊이 이해하려는 마음이 묻어난다. 극한 상황에서 만들어진 디자인은 일상을 사는 우리에게 충분한 자극을 준다.

# 5 지구 환경을 생각하는 디자인

지구 온난화의 원인인 이산화탄소 배출량이 오랫동안 화제가 되고 있다. 이는 1997년 채택된 '교토의정서Kyoto Protocol'의 영향이지만, '이콜로지Ecology' 즉 생태 환경이 중요해진 시대 때문이기도 하다. 이제는 생태적인 가치관에 반론을 제기하기란 어렵다.

2008년 3월 25일의 《아사히신문》과 NHK의 라디오 뉴스는 실로 믿기 어려운 연구 내용을 보도했다. 초식 동물인 소의 트림에서 나오는 메탄이 온실 효과를 불러오는데, 이산화탄소보다 무려 21배나 높은 영향을 끼친다는 것이다. 이어 뉴스에서 일본의 정유회사 이데미츠코산出光興産과 홋카이도대학교의 공동 연구로 케슈너트의 껍질에서 추출한 기름과 수도지마Pseudozyma라는 효모균이 소 트림 속 메탄을 90%까지 억제할 수 있다는 사실을 밝혀냈다고 보도했다. 그깟 소 트림이 온실 효과에 얼마나 영향을 미치겠느냐고 생각했지만 《아사히신문》은 "국내 이산화탄소 배출량의 약 0.5%"라고 전했다.

이제는 소 트림까지도 지구 환경에 해로운 상황에 놓였다. 이러한 뉴스를 접하면서 과연 사람이 토해내는 이산화탄소량은 얼마나 될지 궁금했다.

## 생태를 살리는 디자인

오늘날 우리는 소 트림까지 걱정해야 하는 심각한 환경문제에 직면해 있다. 지구 온난화로 영구동토永久凍土가

녹기 시작해 그 속에 얼어 있던 이산화탄소가 밖으로
나온다는 등의 암울한 이야기가 들린다. 참으로 끔찍하다.
그렇다고는 해도 환경문제를 그저 기계적인 방법으로
돌파해 나가려고 하는 것은 위험 부담이 너무 크지 않을까.
이쯤에서 한번 호흡을 가다듬고 어깨의 힘을 빼고 어떻게
하면 생태를 보존할까 유기적으로 생각해봐야 한다. 그리고
그 실천 수단으로 디자인을 빼놓을 수 없다.

조금 재미있는 이야기를 해보자. 프랑스의 텔레비전
프로그램에서 흥미로운 실험을 진행했다. 마르세유 항구의
오염된 바닷물에서 건강하게 헤엄치는 낙지를 건져내 전혀
오염되지 않은 바닷물이 든 수조에 넣어보았다. 건강하던
낙지는 웬일인지 몇 초 지나지 않아 비실비실해지더니
결국 죽어버렸다. 사람뿐 아니라 모든 생물에는 환경의
균형이 필요하다는 사실을 잘 보여주는 사례이다. 다시
말해 낙지에게 필요한 것은 청정 환경이 아니다. 적응해온
오염보다 주변 환경이 갑자기 변하는 게 위험한 상황이다.

중요한 것은 '자연 이콜로지'와 더불어 인간관계가
포함된 '사회 이콜로지' 그리고 가치관 등의 '정신 이콜로지',
이 세 가지를 유기적으로 고찰해야 현재 우리에게 닥친
문제를 해결할 수 있다는 점이다.

낙지 실험을 분석해 앞서 말한 세 가지 이콜로지를
제안한 이는 프랑스의 사상가 펠릭스 가타리Felix Guattari이다.
그는 세 가지 이콜로지를 담아 '에코소피Ecosophy(Ecologie+philo
sophie)'라는 합성어를 만들었다.

"지금 지구라는 행성은 격렬한 과학 기술의 발전을
경험하면서, 위험스러운 생태 불균형을 겪고 있다.
이렇게 생태 균형이 깨진 지구를 치료하지 않는다면
결국 지구에 존재하는 모든 생명은 존속을 위협받게 될
것이다⋯. 구체적으로 에코시스템Ecosystem, 기계 사회와
개인의 준거틀Frame of Reference이라고 했지만, 이들의
상호작용을 더 폭넓게 이해하지 않으면 안 된다.[31]"

펠릭스 가타리는『세 개의 이콜로지The Three Ecologies』라는
책에서 이렇게 말했다. 다시 말해 환경, 사회, 정신의
최적화를 생각하지 않으면 안 된다는 뜻이다. 지금까지
우리는 무언가를 디자인할 때 기술, 비용, 시장 등 몇
가지 요건으로 오로지 최적화만을 추구해왔다. 그러나
이제부터는 거기에 '세 가지 이콜로지'를 추가해야 한다.

예로 신기술로 에어컨을 만들면 비용은 올라가고
상품의 소비는 한정된다. 따라서 주어진 조건에서 조정을
꾀하며 최적의 디자인을 하게 된다. 그러나 이제부터는
'세 개의 이콜로지'라는 조건을 결부 시켜 최적인 디자인을
해야 한다는 뜻이다.

## 오래 쓰는 디자인

일본에서 환경문제가 불거지기 시작한 것은 1970년
즈음이다. 그러나 실제로 환경문제가 심각하게 논의된 것은
그로부터 약 40년 정도가 흐른 2000년경부터이다.

III

환경운동가이자 미국 부통령을 지낸 엘 고어Al Gore가 주장한
'불편한 진실An Inconvenient Truth' 등도 환경문제가 가시화된
하나의 계기가 된 것 같다.

　　디자인에서는 환경문제를 어떻게 다뤄야 할까?
어떤 해결책을 제시할 것인가? 물론 언제까지든 버리고
싶지 않고 어쩐지 버릴 수 없고 버려야 할 생각이 전혀
들지 않는 디자인은 당연히 좋다. 그런데 한 번 쓰고 버리는
일회용이라면 어떻게 해야 할까. 동물 모양을 본떠 만든
'애니멀 고무 밴드'는 일회용이지만 한동안 일본 여성에게
선풍적인 인기를 끌었다. 일회용임에도 한 번 쓰고 버리고
싶지 않았기 때문이다.

　　디자인으로 환경문제를 해결하는 다양한 방법의
중심엔 지속 가능한 디자인Sustainable Design이 있다. 생산과
소비의 흐름을 계속해서 유지하는 것도 중요하겠지만,
사용자가 손에 넣은 디자인 제품을 쉽게 버리게 된다면
그 디자인은 결국 폐기물이 되고 만다.

　　지속 가능한 디자인에선 사용자의 깨어 있는 의식과
이 의식의 확산이 중요하다. 의식을 확산하는 해결책 중
하나가 바로 '재활용'이다. 재활용은 오랜 기간 시행착오를
거쳐 일본에서는 이제 일반적인 것으로 정착되고 있다.
그러나 재활용품이라도 쉽게 버리고 싶은 마음이 든다면
문제가 있다.

　　비교적 일찍부터 재활용을 실천하는 기업
파타고니아Patagonia를 소개한다. 이 회사는 헌 옷에서

양털을 재생한다. 제품의 질이 좋아 재생품이라는 것을
소비자가 쉽게 알아차리지는 못하는 것 같다. 또 '발자국
연대기Footprint-Chronicles'를 인터넷에 올려 제품의 환경
영향을 평가하고 있다. 예를 들면 '신칠라 베스트Synchilla®
Vest' 제품은 100% 재생 소재라는 면에서는 훌륭하지만, 이
제품을 수송하는 트럭이 이산화탄소를 배출한다는 '나쁜
점'도 동시에 알린다. 이러한 부정적인 정보를 공유함으로써
그 제품을 사용하는 사람들의 환경 의식을 환기하고 있다.

## 다시 쓰는 디자인

오래전에 스웨덴 볼보Volvo 자동차의 재활용 공장을 취재한
적이 있었다. 넓은 공간에 낡은 볼보 자동차가 가득했다.
이들이 제일 먼저 하는 일은 자동차 한 대 한 대에서 어떤
부품을 회수할 수 있을지 진단하는 것이다. 동시에
해체 계획을 세운다. 그러고는 엔진 오일이나 브레이크
오일 등 액체를 빼낸다. 액체는 재사용이 가능한 것과
불가능한 것으로 분류한다. 이 재사용 작업을 시작하면서
볼보는 액체의 수거가 쉬운 오일 탱크로 디자인을 변경했다.
액체를 다 빼내면 부품별로 해체한다. 부품 회수 상자에는
같은 부품만 들어 있다. 벌써 20년도 더 된 일이지만
신형 볼보 자동차에 들어가는 철강은 50%가 재활용
공정에서 얻은 것이다.

　　플라스틱은 부품별로 성분이 다양하다. 이 역시

성분별로 분류하고 회수한다. 예를 들면 좌석에선 구조를 지탱하는 플라스틱과 우레탄 쿠션을 회수할 수 있다. 이 둘은 단단히 붙어 있는데, 회수하려면 완전히 분리해야 한다. 이러한 재활용 과정에서 무엇인가를 배운 볼보는 회수할 때 잘 떨어지는 새로운 접착제를 개발해 신형차의 좌석을 조립하게 된다.

벌써 20년 전의 일이니 아마도 볼보 자동차의 재활용 기술은 더욱 진화했으리라 예상할 수 있다. 재미있지 않은가. 재활용할 때를 생각해 처음부터 디자인을 새롭게 변경했다는 사실 말이다.

부품과 소재를 다시 분리하는 일은 재활용의 핵심 과제이다. 복잡하게 섞인 부품을 분해해 원래의 소재로 되돌리려면 상당한 에너지가 필요하다. 지금 볼보에서는 플라스틱 부품 하나하나를 소재별로 분해하기 쉽도록 디자인한다. 하지만 1990년대 말까지도 일일이 복잡한 수작업으로 분리해 용기에 담았다. 이러한 과정을 겪으면서 회수하기 쉬운 디자인의 필요성을 절실히 느끼지 않았을까. 반대로 말하면 복잡한 혼성 물질은 분리하기가 쉽지 않다. 물질만이 아니라 정보와 금융도 그렇다.

자동차와 에어컨은 이산화탄소 배출의 주범이다. 더위와 추위를 견디게 해주는 냉난방 장치인 에어컨은 전기를 사용하는 것이 기본이다. 그러나 냉난방에 태양열을 이용하거나 빗물을 이용하는 방법도 있다. 고유가 시대인

요즘 나무 연료를 사용하는 것이 경제적이라는 의견이 있다. 땔나무를 효율적으로 연소시키면 석유나 가스를 사용할 때 발생하는 대기 오염을 3분의 1로 줄일 수 있다. 성능 좋은 난로를 사용하면 98% 정도 연소하고 나머지는 이산화탄소로 배출된다. 땔나무라면 중동에서 배로 실어 올 필요도 없고 산이 많은 일본에서는 어디에서든 조달할 수 있음으로 그만큼 이산화탄소 발생도 줄어든다.

2003년 나가노현은 공공 시설 용도로 나무 연료를 사용하는 난로를 개발했다. 세계 최초의 수동 태엽 난로로 건축가 사토 시게노리佐藤重德의 작품이다. 이 난로는 아파트에서도 사용할 수 있다. 이 난로에서 작은 통나무는 마지막으로 남겨진 사명을 다한다.

쓸모없는 통나무란 없다. 나무 난로를 개발할 당시 나가노현에선 아무 곳에서도 쓰이지 못할 것 같은 소형 통나무가 보건 학교의 학생용 책상과 의자로 변신했다. 이 작업은 마루야 요시마사丸谷芳正가 맡았다. 그러고도 남은 통나무 조각은 도로의 가드레일로 활용했다. 나무 가드레일은 자동차가 부딪쳐도 금속 파편을 남기지 않는다. 게다가 주변 경관과 매우 잘 어울렸다.

이러한 시도는 환경친화적인 디자인의 가능성을 보여준다. 이제까지 산업, 경제, 시장을 염두에 둔 디자인이었다면 이제부터는 거기에 세 가지의 이콜로지 그리고 사용성Usability을 더해 최적의 디자인으로 발전시켜가야 할 것이다.

# 6 생각해볼 만한
디자인의 기본 요소

앞서 설명한 대로 디자인은 사회, 경제, 기술적 요인과
더불어 다양한 요인을 포함한다. 그중 구체적이고 직접적인
요소를 들자면 색채, 소재, 물건과 인간의 관계를 들 수 있다.
또 다른 중요한 요소로 '형태'를 들 수 있겠으나 그것은 이미
1장에서 설명한 바 있으므로 여기에서는 다루지 않는다.

## 디자인, 색을 만나다

화학과 광학의 발전으로 색채를 자유자재로 다룰 수 있게
되면서 우리는 색의 홍수 속에 살아간다. 그런데도 형태에
비해 색채 연구는 그다지 많지 않다. 색채는 형태처럼 안정된
정보를 가지고 있지 않다. '냄새'는 더더욱 안정성이 없으며
순간적인 현상으로 취급한다. 향수를 만드는 조향사調香士가
어떻게 특정한 향기를 기억하고 조합하는지 알 수 없으며
다른 사람에게 알릴 방법도 아직은 없다.

   철학자인 루트비히 비트겐슈타인Ludwig Wittgenstein은
『색채에 관한 소견들Remarks on Colour』에서 색채 또한 순간적
현상이라고 설명한다.

   "한 장의 종이를 보면서 그 종이가 순백색이라고
      생각하지만, 그 종이를 눈과 나란히 놓고 보면 회색으로
      보인다. 그렇게 실제로 회색을 띠는 종이가 일상에서
      흰색 종이로 둔갑한다. 우리는 그것을 밝은 회색이라고
      부르지 않는다. 당연히 흰색이라고 부른다.[32]"
루트비히 비트겐슈타인이 말하는 것은 색의 대비 현상이다.

즉 색은 옆에 어떤 색이 배치되는가에 따라 느낌이 달라진다. 이러한 색채 대비 현상에 대해서 에른스트 곰브리치는 그의 책 『장식예술론』을 통해 "엄밀히 말해 인간 지각의 상호작용을 심리학과 과학이 함께 다룬 첫 사례가 바로 색채 분야다.[33]"라고 이야기한다.

색의 대비 현상은 19세기 프랑스의 화학자 미셸 외젠 슈브뢸Michel-Eugène Chevreul이 발견했다. 원래 비누 개발자였던 그는 왕립 고블랭Gobelin 제조소에서 염색과 화학을 담당하는 부장을 맡았다. 그는 몇몇 안료에 문제가 있다는 불평을 듣게 되었고 그중 몇 가지는 근거가 있다는 사실을 알게 되었다. 마찬가지로 동일한 염료를 사용해도 털 옷감에서는 불쾌하다는 불평이 들려오지만, 일반 옷감에서는 전혀 문제되지 않는다는 점도 알게 되었다. 이를 계기로 그는 "예를 들면 검은색의 검은 느낌이 모자란다."라는 등의 사실에서 인접 배색의 대비 현상을 발견했다.[34]

대비 현상은 색채뿐 아니라 형태에서도 일어난다. 하나의 형태는 옆에 있는 형태의 영향을 받는다. 에른스트 곰브리치는 이것을 게슈탈트Gestalt 이론이라고 소개한다.

> "사람이 어떠한 모양이나 상태를 눈으로 보고 판단할 때 정확성이 떨어지는 것은 여러 가지 감각 기관이 동시에 일을 하기 때문이며, 우리의 일부 감수성이 지닌 선천적인 특성 때문이다.[35]"

확실히 색채는 형태를 파악하기 어렵다. 그러나 색채는 형태만큼 우리의 감각과 사고에 깊이 관여한다. 우리는

그동안 색채를 물리 현상 또는 심리 현상으로 다뤄왔지만,
이제는 기억이나 인식, 상상력이 개입된 문화 현상의
차원에서 주목해야 한다. 색채는 우리 생활에 상당한
영향을 미치고 있다.

우리는 색채를 분류해 기록하고 필요에 따라 재현하는 데
많은 노력을 기울였다. 그동안 같은 색을 재현하는 등색等色을
포함해 색채를 사용하는 다양한 방법도 고안해냈다.
그중에는 색에 공용 이름을 붙이는 작업도 포함된다.
　　　우리는 그간 감각과 지각에 영향을 미치는 대상을
연구해왔으며, 그것들을 효과적으로 사용할 방법을
찾아왔다. 소리를 예로 들어보자. 소리는 음표라는 형태로
기록함으로써 재현의 방법을 찾았다. 이제는 냄새에도
도전하고 있다. 그러나 색채에서는 19세기 미국의 화가
앨버트 먼셀Albert Munsell이 고안한 색상, 명도, 채도의 세 가지
속성을 기호로 표기하는 방법을 지금까지 사용한다.
　　　그 밖에도 여러 가지 색채의 표기법이 있다. 색채
표기법이 고안되기 전부터 우리는 다양한 색을 재현하고자
‘연노란색’이나 ‘녹색을 띤 쥐색’ 등의 이름을 붙여왔다. 색이
언어로 표현되면 색은 언어적 기능을 가진다. 우리는 언어적
특성으로 색채를 공유하고 이해하고 파악할 수 있다. 보통
색의 이름은 형용사의 역할도 한다. 음악 기호처럼 말이다.
피아니시모나 포르테 등은 음악과 상관없이 일상에서
형용사로 쓰인다. 형용사의 역할을 하는 색채는 우리의

감각에 작동한다.

예를 들면, '황색 목소리'는 날카로운 목소리를 뜻한다. 푸릇하다는 어리거나 미숙함을 나타내고, 채도가 높은 색은 젊음을 상징하며 채도가 낮은 색은 수수함과 원숙함을 나타낸다. 과거에는 핑크 계열 색은 여자아이를, 파란색 계열은 남자아이를 대변하기도 했다. 이렇게 보면 색은 사회와 문화의 영향을 받으며, 그 이미지가 지역에 따라 달라지기도 한다.

색의 형용사 기능이 사회 구성원 공통의 정서로 정착되면 그 색은 일반적인 사회의 통념이 된다. 내친김에 우리 주변에서 색이 어떻게 통념으로 쓰이는지 살펴보자.

초록은 따뜻한 느낌을 주는 난색인 빨간색과 차가운 느낌을 주는 한색인 파란색 사이에 있다. 이른바 중간색으로 불리며 애매한 위치에 있다. 항상 식물과 연결되며 생명을 의미한다. 따라서 젊음이나 생명이란 의미가 강하다. 갓난아기나 풋내기가 초록으로 표현되며 영어에서도 그린Green은 '젊다'라는 의미로 사용된다.

반면 녹색은 민트 껌, 치약, 담배의 패키지에 쓰여 산뜻한 느낌을 불러온다. 껌의 이미지에서 안정된 느낌까지 폭넓게 사용되는 녹색은 신경 안정제의 패키지 디자인에 사용되기도 한다. 바이엘Bayer의 아스피린 패키지 역시 녹색이다. 이런 안정의 이미지 때문에 녹십자, 아동용 도로, 그린벨트에도 녹색이 쓰인다.

유럽에서는 회의실 테이블에 녹색이 많다. 당구대나

포커 테이블, 카지노 게임판에도 녹색을 쓴다. 그것은
'준비를 제대로 갖추었습니다. 이제부터 승부입니다.'라는
뜻을 담는다. 축구장이나 야구장에서 사용되는 녹색 역시
신체 보호 기능도 있지만 '공명정대한 승부'의 의미를 지닌다.

일본인 이름에 사용되는 색에는 '녹색'이나 '파란색'이
많다. 여성의 이름에 쓰이는 미도리みどり는 녹綠의
동음이의어이다. 반면 청靑이 들어간 이름은 아오니靑二,
기요하루淸治, 세이지靑司 등으로 남자 이름에 많이 사용된다.

녹색과 파란색은 모두 '젊다'는 의미로 사용된다.
한색이어서 '차다' '신선하다' '상쾌하다'는 의미로 쓰이기도
한다. 수도꼭지에서도 따듯한 물은 빨간색, 찬물은
파란색이다. 파란색은 녹색보다 더 차가운 느낌을 가지고
있다. 예를 들면 파란색 민트 껌은 녹색 민트 껌보다
페퍼민트 향이 강할 것 같은 느낌을 준다.

페퍼민트뿐 아니라 샴푸에서 향료 패키지에
이르기까지 파란색은 녹색과 함께 사용된다. 파란색은
녹색과 마찬가지로 진통제 패키지에도 사용된다.

서양에서는 오래전부터 '블루Blue'를 고귀한 색으로
여겼다. 영국 여왕의 드레스에서 유래된 로열 블루Royal Blue와
귀족 혈통을 뜻하는 블루 블러드Blue Bloods에서 이를 엿볼 수
있다. 영국에선 블루 브릭 유니버시티Blue Brick University라는
명칭을 옥스퍼드와 케임브리지에서만 쓸 수 있다. 그 외의
다른 대학은 레드 브릭 유니버시티Red Brick University로 부른다.
영국의 블루 리본Blue Ribbon은 가터 훈장Order of Garter을

뜻하며 영국 연방의 최고 훈장이다.

　　일본에서 파란색 계열은 옥색, 감색, 남빛, 군청, 자색을
띤 짙은 남색에 이르기까지 다양하다. 그리고 남빛으로
염색한 전통 의복, 에도 시대의 도자기인 고이마리古伊万里,
가고시마의 유리 특산품인 사츠마기리코薩摩切子 등은
아름다운 파란색을 지니고 있다. 파란색은 전 세계적으로
가장 익숙한 색이고 누구나 좋아하는 색이기도 하다.
그 친밀감 때문인지 아나항공ANA, 산토리SUNTORY,
니혼전기NEC, 케이디디아이KDDI 등 일본 기업의 심볼에도
파란색이 많이 쓰인다.

　　파란색의 반대편엔 빨간색이 있다. 한국에서는
갓난아이를 '핏덩이'라고 부르기도 한다. 빨간색은 어린이가
좋아하는 색이다. 〈빨간 나막신 끈의 죠죠赤い鼻緒のじょじょ〉
〈빨간 구두赤い靴〉라는 동요도 있다. 그뿐 아니라 일본에서는
환갑이 되면 솜을 넣어서 누빈 빨간 민소매 옷 '아카이
잔잔코赤いちゃんちゃんこ'를 입는 습관이 있는데, 태어난 해로
돌아간다는 상징성 때문이다.

　　빨간색은 그 화려함으로 젊음을 상징하기도 한다.
또한 감이나 사과처럼 빨갛게 익는 과일이 많고, 단풍도
가을이 되면 빨갛게 변하기에 성숙한 이미지도 있다. 순수한
빨간색은 아니지만 일본에선 '단풍 마크'로 고령자 자동차를
표시한다. 파란색이 침착하고 고요한 안전을 상징한다면
소방차에서 신호등까지 다양하게 사용되는 빨간색은
위험이나 긴급을 상징한다.

낙지나 새우는 익으면 빨갛게 변하고, 붉은 살 생선이나
가축의 살코기는 거의 빨간색을 띠기에 빨간색과 주황색은
식욕을 불러오는 효과도 있다. 매실 절임, 소시지, 대구알,
생강 등을 빨갛게 물들이는 이유이기도 하다. 또 정육점과
생선가게 조명에 난색 계열을 사용하는 것도 같은 이유이다.
따라서 식품 패키지 디자인엔 빨간색이 많다. '코카콜라'
'아지노모토味の素' '큐피キューピー 마요네즈' 또 '닛신日淸'을
비롯한 컵라면 종류, '하인즈Heinz' 통조림, 포테이토 칩
포장은 대부분 빨간색이다.

　　무로마치 시대의 적색 도자기는 남색의 검소한
도자기에 비해 화려하다. 오래전 일본에서는 빨갛게 물들인
의상은 귀한 사람만이 입을 수 있었고 평민에겐 금기의
색이었다. 따라서 지금까지도 일본인은 빨간색을 화려한
색으로 여긴다.

　　빨간색도 파란색처럼 홍색, 짙은 분홍색,
주홍색, 암적색 등 다양한 계열을 거느린다. 친밀감을
불러일으키는 색이기도 해서 파란색과 함께 심볼 마크나
로고타입Logotype에 자주 사용된다. 예를 들면 캐논,
후지츠Fujitsu, 가고메可果美의 로고 마크는 빨간색이다.

　　마지막으로 모든 색이 혼합된 색으로 알려진
'검정'에는 양면성이 있다. 어둡고 부정적인 이미지가 있지만
금욕적이면서도 엄격과 격식을 나타내는 색이기도 하다.
서양에서는 오래전부터 전화기나 타자기 등 사무용품에
검은색을 사용했다. 이는 19세기 산업자본가가 내세운

'금욕'과 관련이 깊다.

영국의 남성 정장 역시 기본적으로 검정 또는 검정에
가까운 남색이다. 격식을 차린 의복이나 의전 차량도
검은색이다. 이러한 영향 때문에 검은색은 고급스럽게
느껴진다. 고급 과자 패키지, 고급 옷가게의 쇼핑백 등에도
검은색이 자주 사용된다. 또 카메라 등 정밀기기에서도
검은색 사용은 흔하다.

지금까지 살펴본 색채의 형용사적 감각이 절대적인
것은 아니다. 예외도 얼마든지 있으며 색은 많은 분야에서
다양한 용도로 사용되고 있다. 그럼에도 어떤 식으로든
형용사와 결부된 색채는 사회적인 성격을 띠며 이른바
집단의식으로 우리의 기억에 영향을 미친다. 약품과 식품
그리고 가전제품과 자동차의 색을 결정할 때도 우리는 색이
지닌 특성을 고려한다. 또한 기업이나 단체에서도 고유한
색으로 자신들의 정체성을 상징한다.

## 디자인, 신소재를 만나다

근대 건축은 철과 유리 그리고 콘크리트의 집합체이다. 사실
철은 오래된 재료이지만 19세기 헨리 베서머Henry Bessemer가
회전로를 개발해 철강의 대량 생산이 가능해지면서
본격적인 건축 재료가 되었다고 할 수 있다. 마찬가지로
유리도 고대부터 존재해왔지만 강도를 갖춘 판유리가 대량
생산되기 시작한 것은 19세기 말부터이다.

유리는 불가사의한 소재다. 2011년 2월 가고시마현의 신모에다케新燃岳에서 화산 폭발이 일어나 공기 진동으로 창문 유리가 깨졌다는 뉴스가 보도되었다. 유리는 충격에 쉽게 잘 깨지는 소재이기도 하다. 그런데 배나 자동차 등에 다양하게 사용되는 유리섬유 역시 유리이다. 유리섬유는 같은 굵기의 철사보다 장력이 강하다. 유리섬유를 접착제로 묶은 소재가 글라스 파이버Glass Fiber이다.

또 소다 글라스Soda Glass는 물에 약하지만『빌딩은 어디까지 높게 올라갈 것인가ビルはどこまで高くできるか』라는 책에 따르면 비교적 강한 소다 석회 유리는 이미 고대부터 사용했다는 걸 알 수 있다.[36] 오늘날에는 붕소를 섞은 내열 유리 등 다양한 종류의 유리를 만들어낸다.

마지막으로 오랜 역사가 지난 콘크리트에서 철근으로 보강되어 새롭게 변모한 것은 19세기 중반부터의 일이다. 프랑스의 정원사 조세프 모니에Joseph Monie가 화분을 만들다 철근콘크리트를 개발했다고 전해진다. 이후 1870년대에 미국의 건축업자 윌리엄 워드William Ward가 철근콘크리트로 자택을 지었고, 1903년에 오귀스트 페레Auguste Perret가 프랑스 파리의 프랭클린가에 철근콘크리트 맨션을 지어 본격적인 콘크리트 시대가 열렸다. 1870년대부터 철근콘크리트 공법이 급격히 발달했고 미국에서 콘크리트 원료인 시멘트Cement를 대량 생산함으로써 콘크리트는 근대 건축의 가장 흔한 소재로 자리 잡았다. 이렇게 강철, 유리, 콘크리트의 제조 기술 발전은 근대 건축

디자인에 커다란 영향을 주었고 새로운 건축의 가능성도 열어주었다. 그중에서도 인조석으로도 불리는 콘크리트를 사용하게 됨으로써 건축 디자인은 충분한 자유를 얻었다. 건축 역사가인 케네스 프램튼Kenneth Frampton은 『현대건축사Modern Architecture: A Critical History』에서 "르 코르뷔지에는 철근콘크리트 구조를 건축 언어의 기본 표현 요소로 사용했다."고 이야기한다.[37]

근대 건축은 새로운 소재의 등장으로 더 자유로운 표현이 가능해졌다. 건축뿐만이 아니다. 20세기에 들어서는 성형 합판Plywood, 알루미늄 합금 그리고 수많은 종류의 플라스틱 소재가 개발되면서 각종 제품 생산에서도 커다란 변화가 찾아왔다. 새로운 소재는 새로운 디자인의 가능성을 열어준다.

19세기 중반, 상아나 흑단 등 자연 소재의 대용품으로 플라스틱이 개발되었다. 상아로 만든 당구공의 값이 뛰자 대용품을 개발하다 얻게 된 것이 셀룰로이드Celluloid였다. 셀룰로이드가 상표 등록된 것은 1870년이다. 셀룰로이드는 자유롭게 형태를 만들어낼 수 있다는 장점 때문에 당구공뿐 아니라 생활용품과 어린이 장난감 등으로 그 쓰임새가 넓어졌으며, 코닥에서는 필름으로 개발하는 데 성공했다. 플라스틱 개발에 중요한 계기를 마련해준 셀룰로이드는 발화성 때문에 현재는 거의 사라져버린 소재가 되었으나, 유일하게 탁구공만은 셀룰로이드로 만든다. 앞으로 셀룰로이드 탁구공이 아닌 새로운 소재의 탁구공이

개발될지도 모를 일이다.

셀룰로이드와 함께 초기 플라스틱 개발에 중요한
역할을 한 것이 열경화성 수지 베이클라이트Bakelite이다.
베이클라이트는 벨기에 태생의 미국 화학자 리오
베이클랜드Leo Baekeland가 개발했으며, 1907년 공업 생산이
시작되었다. 이 신재료는 전류가 흐르는 것을 막아주고
열에 강하며 산에도 강했다. 게다가 자유자재로 색을
입힐 수도 있었다. 이런 장점이 있는 베이클라이트는
1920년대부터 1930년대까지 아르데코 스타일의 생활용품에
많이 사용되었다. 그중에서도 나무 상자 라디오는
베이클라이트의 등장으로 비로소 '가구'에서 벗어나
자유로운 형태와 색채로 탈바꿈했다.

라디오나 텔레비전 등 새로운 기술과 함께 탄생한
전혀 새로운 제품들은 소비자에게 그 개념을 이해시키고자
이미 존재하는 무언가를 모방하거나 비유해 디자인되기도
한다. 가전제품도 그러하거니와 자동차도 마찬가지였다.
초기의 자동차는 마차의 형태를 모방했다.

플라스틱은 나중에 다시 다루기로 하고 동시대에
개발된 또 하나의 소재인 합판 이야기를 해보자. 합판은
19세기 독일에서 개발되었으며, 본격적으로 생산되기
시작한 것은 1905년경으로 미국 오리건 주의 칼슨Carlson
합판 공장이다. 이곳에서 합판은 첫 대량 생산을 시작했다.
플라스틱만큼은 아니지만, 합판 역시 비교적 자유롭게
형태를 가공할 수 있는 소재다.

예를 들면 1931년 건축가 알바르 알토Alvar Aalto는
핀란드 파이미오Paimio 요양소를 설계하면서 같이 디자인한
'파이미오 의자'를 합판으로 만들었다. 강도를 유지하면서
매끄러운 표면을 만들 수 있는 성형 합판의 장점을 활용해
알바르 알토는 손잡이와 다리를 하나로 연결한 아주 얇은
모양의 의자를 탄생시켰다. 그는 성형 합판으로 당시의
목재로는 불가능했던 경쾌한 디자인을 보여주었다.

　　합판 연구는 플라스틱 연구와 마찬가지로 제2차
세계대전 중 미국에서 활발히 이루어졌다. 잘 알려진 예로는
1942년에 찰스 임스가 디자인해 미 해군에 납품한 성형 합판
받침대가 있다. 얇고 가벼워 운반이 간편하며, 다리 길이에
따라 조절할 수 있는 의자였다. 이러한 디자인은 플라스틱을
제외하고는 합판으로만 실현이 가능했다.

　　그리고 1950년대 전쟁이 끝난 뒤 찰스 임스, 아르네
야콥센Arne Jacobsen 그리고 야나기 소리柳宗理 등 많은
디자이너가 성형 합판의 장점을 살려 제품을 디자인했다.

　　베이클라이트와 합판 등 새로운 소재의 등장으로
도구와 가구의 디자인 성향이 크게 바뀌었다. 지금도 여전히
디자이너들은 새로운 소재에 주목하고 있다. 새로운 소재는
이제껏 불가능했던 형태를 가능하게 해주기 때문이다.

　　제2차 세계대전 전후로 새로운 플라스틱 소재가 계속
개발되었다. 듀폰Dupont, 3M, 다우케미컬Dow Chemical과 같은
기업이 나일론Nylon, 테프론Teflon, 마일러Mylar, 폴리에틸렌
테레프탈레이트Polyethylene Terephthalate, 염화폴리비닐PVC,

폴리머Polymer 등 새로운 소재를 잇달아 개발했다.

제2차 세계대전 이후 빠른 속도로 퍼져 나간 플라스틱 섬유로 가장 잘 알려진 것이 나일론이다. 수잔 조나스Susan Jonas와 마릴린 맨슨Marilyn Manson은 『호가 더 하실 분 없나요? 낙찰입니다: 사라진 미국Going Going Gone: Vanishing Americana』이라는 특이한 제목의 책에서 "1930년대의 미국은 실크 스타킹 최대 생산국이었다."고 이야기한다.[38] 그러나 태평양에 전운이 감돌면서 스타킹 소재였던 일본산 실크 공급이 중단될 우려가 생겼다. 때마침 1935년 듀폰 사의 월리스 캐러더스Wallace Carothers가 폴리머를 녹여 만든 얇은 물질이 실크처럼 투명하고 면이나 울과 같은 질긴 성질을 유지한다는 사실을 발견하고 섬유화 연구를 진행했다.

월리스 캐러더스는 처음에 이 강인한 신소재의 이름을 '찢어지지 않고 풀리지 않는다'는 의미를 담아 '노런No Run'으로 정하려고 했다. 그러나 섬유가 풀려버리고 말아 다른 이름을 생각해야만 했다. '뉴론Nuron'은 뇌 신경세포 '뉴런Neuron'과 발음이 비슷해 좋은 인상을 주지 못하고 '뉴롱Nulon'은 너무 평범하다는 결론에 이르러 결국 '나일론'으로 결정했다.

제2차 세계대전 중에 스타킹이 동이나고 여성들은 눈썹을 그리는 화장품으로 다리에 선을 그리는 사태에 이르렀다. 1939년 뉴욕 엑스포에서 듀폰 사는 '미스 케미스트리Miss Chemistry'라는 이름을 붙여 아름다운 드레스와 얇은 스타킹을 신은 네 명의 여성을 무대에

세웠다. 그리고 1940년 5월 스타킹 판매를 시작했다. 판매를
시작하자마자 그 매장은 아수라장이 되었다. 판매 첫날
뉴욕에서만 7만 2천 켤레가 팔렸다는 기록이 남아 있다.
그 뒤 일본 실크 산업은 내리막길을 걷게 된다.

더불어 염화폴리비닐은 당초 '사란Saran'이라는
이름의 랩wrap으로 디자인되어 우리 생활 속에 등장했다.
사란 랩은 수분이나 염분에 강했다. 그래서 항공 모함에
적재되는 전투기에도 사란 랩을 둘렀고 랩을 벗긴다는 것은
전투태세를 취했다는 의미를 담게 되었다. 또 미국의
고급 음향기기도 사란 랩을 싸 매장에 전시했다.

그 밖에도 다양한 용도로 쓰이는 플라스틱
소재가 많다. 예를 들면 1994년 바슈롬Bausch+Lomb에서
개발한 스포츠 선글라스 '익스트림 프로Extreme Pro'는
폴리카보네이트Polycarbonate 렌즈와 메골Megol을 사용해
가볍고 강하다. 플라스틱 소재로 선글라스 부품 수를
현저하게 줄였고 렌즈를 다이아몬드 하드Diamond Hard로
코팅했다. 이 코팅 재료 또한 플라스틱이다. 다이아몬드
하드는 통상 DLCDiamond-like Carbon라고 불린다. 0.5에서
5마이크로미터의 두께로 코팅할 수 있으며 긁힘에 강하고
화학 물질과 물의 침투를 막아준다.

코팅 소재인 DLC 역시 랩의 염화폴리비닐처럼 처음
목적과는 다르게 다방면에서 활용된 점에 주목할 필요가
있다. 이 코팅 소재로 플라스틱 제품은 유리를 능가하는
강도를 얻게 되었고 오염에 더욱 강해졌다. 이 기술은 안경은

물론 다른 분야에서도 널리 활용되고 있으며 더욱 간단하고 다양한 형태의 디자인 제품을 가능하게 해주었다. 2005년 쿠퍼휴잇국립디자인뮤지엄에서 〈익스트림 텍스타일: 첨단 디자인전Extreme Textiles: Design for High Performance〉이 열렸다. 인조혈관, 우주복, 새로운 현악기 줄 등 신소재로 만든 다양한 제품이 이 전시회에서 소개되었다.

의료 제품 중에서 인공 기관을 대표할 만한 것은 역시 인공 신장이라고도 할 수 있는 '투석Dialysis' 장치다. 이 장치는 신체에 장착하지 않고 신체 외부에서 혈액을 정화한다. 투석의 동물 실험은 1910년도에 진행되었다. 투석이란 고분자 용액을 막을 통해 이동시켜 정제하는 것을 말한다. 투석은 농도 차를 이용한다. 인공 신장으로 사용되는 투석 장치는 정맥혈에 포함된 질소 화합물과 노폐물을 제거한다. 이 기기를 육안으론 그저 플라스틱 파이프로만 보인다. 그러나 파이프 안에는 미세한 섬유가 있다.

아무리 봐도 인공적인 플라스틱 물질이 신체 기관과는 전혀 어울리지 않을 것 같지만, 투석뿐 아니라 신체에 직접 사용되는 인공 기관의 상당수가 플라스틱 소재다. 데이크론Dacron이나 고어텍스Gore-Tex로 인조 혈관을 만든다. 또 인공 관절에는 폴리프로필렌Polypropylene이 사용된다.

정맥 주사관이나 수혈용 팩 그리고 주사기 등에도 플라스틱 제품이 많다. 일회용으로 감염 염려가 없기 때문이다. 병원에 가면 플라스틱 의료기기가 가득하다. 실상이 이러하니 신체 기관 전체를 플라스틱으로 바꾼다는

공상과학소설도 허무맹랑하지만은 않는다. 반대로 이와
같은 복잡한 장치를 보고 있노라면 인간의 몸이 얼마나
고도로 섬세한 장치인지 새삼 경이롭다.

의료 분야는 아니지만 신체를 보호하는 우주복
디자인은 인간을 사이보그로 만들려는 것처럼 보인다.
우주복은 온도 조절, 산소 공급, 배설물 처리, 방사선 차단
등 다양한 기능으로 인간의 활동 범위를 확장시키는 장치다.
그 디자인 또한 테프론과 나일론 등 다양한 플라스틱의
산물이다. 정말로 인간을 사이보그화하는 장치다.

1950년대에 선보인 식품 보관용 밀폐 용기 '타파웨어'는
내구성이 강하고 가벼운 플라스틱의 성질을 활용해 성공한
대표적인 사례다. 또 하나 예를 들자면, 1990년대 디자인된
나이키 '에어Air'가 있다. 이전까지의 스포츠화 쿠션은 고체
발포제를 사용해 무게가 상당했으나, 나이키는 발포제를
가스로 바꿔 무게를 확 줄일 수 있었다. 우레탄보다 큰 가스
입자를 우레탄으로 밀봉하면 가스가 빠지지 않는 데다가
밀도가 높아지는데, 이 점에 착안한 신제품 개발이었다.
이처럼 소재의 조합에서도 새로운 디자인이 탄생한다.

일본의 교세라Kyocera 사에서는 1990년대 세라믹이
금속보다 마모가 적다는 성질에 주목해 세라믹을 사용한
터빈 로터Turbine Rotor를 개발해 제품 유효성을 인정받았다.
그 밖에도 폴리머로 이뤄진 고분자 젤, 미생물 분해가 가능한
친환경 플라스틱 등 새로운 소재를 사용한 제품이 계속

개발될 전망이다. 이미 개발을 마치고 유효성과 실효성을
증명 중인 신소재도 많으며, 아직 개발 중인 신소재는 더
많다. 가치가 입증된 신소재는 다양한 분야에서 다양한
용도로 디자인되며 순식간에 퍼져나간다. 앞서 이야기한
바와 같이 새로운 소재는 새로운 디자인을 촉발한다. 새로운
소재야말로 현대 디자인의 가능성이다.

## 디자인, 문화를 만나다

손을 들어 오른손과 왼손을 맞잡아보자. 오른손이 왼손을
쥐고 있는 것일까, 왼손이 오른손을 쥐고 있는 것일까?
풀리지 않는 수수께끼다. 우선 오른쪽과 왼쪽을 구분하는 것
자체가 내가 스스로를 객체화하고 대상화하는 셈이다. 이쯤
되면 질문이 철학으로 넘어간다.

　　볼펜을 쥐면 손은 볼펜을 대상물로 인식한다. 동시에
손가락 끝은 그 볼펜의 대상물이 된다. 손에 쥔 볼펜으로
나의 존재를 느끼는 것이다. 길을 걷다가 무언가에 부딪히면
거기에 존재하는 물체를 느끼게 되고 동시에 아프다는
감각을 통해 자신을 인식하게 된다.

　　선천성 뇌성마비로 휠체어 생활을 하는 내과 의사
구마가야 신이치로熊谷晋一郎는 그의 책『재활 훈련의
밤リハビリの夜』에서 사물과 나의 관계, 타인과 나의 관계를
알기 쉽게 설명하고 있다.[39] 구마가야 신이치로는 태반에
이상이 생겨 산소가 부족한 상태로 태어났다. 일시적인 산소

부족은 뇌에 영향을 주었고 '생각대로 자유롭게 움직이는
운동' 기능이 제 기능을 못 하는 뇌성마비를 앓게 되었다.
그는 어려서부터 만 열여덟 살이 될 때까지 매일 재활 훈련을
받았으며 여름방학마다 열리는 재활 훈련 강화 캠프에
빠지지 않고 참가했다.

　　자유롭게 활동할 수 있도록 돕는 재활 훈련은
구마가야 신이치로에게 '아프고 무섭고 화가 나는' 것이었다.
그는 그 이유를 트레이너와 입소자 사이에 '이해하려는
관계'가 성립되지 못한 채, 일방적인 관계였기 때문이라고
이야기한다. 그리고 트레이너에게서 벗어나는 밤만이 굳은
몸을 푸는 자유로운 시간이었다고 고백한다.

　　결론부터 말하자면 재활 훈련은 구마가야 신이치로를
자유롭게 움직일 수 있도록 하지는 못했다. 그러던 그는
의과대학에 진학하게 되면서, 혼자서 삶을 꾸려가게 되었다.
화장실에 가는 것도 옷을 갈아입는 것도 목욕하는 것도
심지어 휠체어를 타는 것도 혼자서는 할 수 없는 상태에서
독립생활을 시작한 것이다.

　　그러나 그는 '능동적으로 다른 사람에게 부탁하기'를
선택했다. 즉 도구와 장치에 의지하고 다른 사람과
관계를 원활하게 하면서 모든 삶을 꾸려나갔다. 구마가야
신이치로는 이러한 관계를 '협응구조'라고 말한다. 그는
몸이 자유롭지 못해 인턴 1년 차에 경험해야 하는 채혈이나

---

- 협조를 구하고 응하는 구조

혈관 주사 훈련에서 고전했다. 결국 그는 다른 사람과는 다른 방식으로 목적을 이루는 것도 또 하나의 목적 달성이라는 사실을 인식하게 되었고, 의료 행위 역시 팀워크로 이뤄진다는 사실을 깨달았다.

구마가야 신이치로는 부드러운 사고와 감각을 키우는 데 집중했다. 그는 능동적 사고로 내면을 갈고 닦는 한편 사람들이 생활 속에서 부딪히는 문제들을 새로운 시각에서 분석하고 재해석하기 시작했다. 예를 들면 두 발로 서서 걸을 수 없는 아기는 바닥을 기어서 이동한다. 아기는 기어가면서 바닥이 자신의 움직임을 받쳐준다는 사실을 알게 된다. 이로써 아기는 바닥을 사물로 인식해 그 둘이 서로 대상적인 관계임을 의식하게 된다. '능동적으로 다른 사람에게 부탁하기'와 마찬가지로 다른 사람에게 협조를 구하고 그에 응하는 관계를 성립할 때, 협응 관계가 형성된다. 구마가야 신이치로가 말하는 협응구조는 지배와 피지배의 관계가 아닌 동등한 대상적인 관계를 기반으로 한다. 이는 오른손과 왼손을 맞잡을 때의 상황과 비슷하다. 몸은 자유롭지 못하지만 내면을 응시하는 눈을 가졌기에 이러한 관계를 명쾌하게 이해할 수 있었으리라.

조금만 눈여겨본다면 사람과 사람의 관계와 마찬가지로 사람과 물건의 관계 역시 어느 한쪽이 일방적으로 지배하는 것이 아니라 서로 주고받는 관계임을 알 수 있다. 그렇다, 우리는 디자인을 사용하고 지배만 하는 것이 아니라 디자인의 영향을 받기도 한다. 물건 또는 디자인

때문에 사람이 변하기도 하고 생활 모습이 달라지기도 한다. 물건과 인간의 관계, 물건과 생활의 관계는 디자인을 결정하는 또 하나의 요소가 된다.

구체적인 예를 들어보자. 문화인류학자 클로드 레비스트로스의 책『슬픈 열대Tristes Tropiques[40]』에는 흥미로운 내용이 담겨 있다. 살레지오회 선교사들이 남미의 보로로Bororó 인디언들을 어떻게 개종시켰는가 하는 내용이다. 선교사들은 인디언의 생활을 살펴보고 주거 배치를 바꾸는 것으로 종교를 바꿀 가능성을 발견했다.

보로로족은 수레바퀴 형태로 배치된 주거에서 가족 단위로 생활하고 있었다. 이러한 레이아웃을 유지하는 한 보로로족의 사회생활이나 관행은 변하지 않으리라는 것을 간파한 살레지오회 선교사들은 수레바퀴 모양의 주거 형태를 사각형으로 바꾸었다. 그 결과 빠른 속도로 관행이나 관례가 힘을 잃었고 얼마 지나지 않아 그리스도교로 개종하는 인디언이 늘어나게 되었다. 다른 어떤 것도 아니고 주거 배치를 동그라미에서 사각형으로 바꾸었을 뿐인데 보로로족의 종교가 바뀌기 시작한 것이다.

비슷한 예가 있다. 제2차 세계대전이 끝나고 미국은 미제 생활용품을 일본에 들여오는 것으로 일본인의 생활을 미국식으로 바꾸는 데 성공했다. 1946년에서 1948년까지 연합군최고사령부는 일본과 한국에 주둔하는 2만 세대의 미군 가족에게 제공할 주택과 가전제품, 가구 등의 생활용품을 일본에서 생산했다.

연합군최고사령부는 현재의 경제산업성의 전신인 일본 상공성을 거쳐 일본 기업에 발주했다. 물론 자금과 기술, 디자인은 미국에서 들여온 것이었다. 가구는 산업기술종합연구소의 전신인 상공성공예지도소에서 제작되었고 전자제품은 미쓰비시Mitsubishi Electric, 도시바Toshiba 등에서 제작되었다. 디자인은 철저히 연합군최고사령부의 디자인 담당관 크루즈Cruise 소령의 지도로 이뤄졌다.

이곳에서 가구는 옷장, 긴 의자, 식탁 세트 등 30개 품목이 생산되었고 가전제품은 퍼컬레이터Percolator, 세탁기, 냉장고, 전자레인지 등이 제작되었다. 또한 이 제품들은 도쿄 긴자의 와코和光 백화점 쇼윈도에 진열되었다. 진열된 상품은 일본인에게 선망의 대상이 되었다. 이 가전제품은 군용 생산 기간이 끝난 뒤에도 각 기업에서 계속 생산했으며, 일본 가정으로 퍼져나갔다.

연합군최고사령부에서 디자인한 가전제품을 사용하게 된 일본인은 얼마 전까지 적국이었던 미국을 향한 적대감을 버리고 미국식 생활 문화에 발맞춰가게 되었다. 이처럼 생활용품의 변화는 행위의 변화를 가져오며 동시에 문화 양식의 수용을 촉진한다. 그리고 문화 양식은 전반적인 사고방식과 감각에 근본적으로 영향을 준다. 다시 말해 어떤 사상을 익힌다는 것은 그 사상을 몸으로 체험하는 과정을 겪는다는 뜻이다.

현재 일본 사람의 생활 속 적어도 20% 이상 미국적이지

않을까. 우리는 거리낌 없이 다양한 색상의 청바지를 입고 티셔츠나 스니커즈Sneakers를 신는다. 미국은 제2차 세계대전에서 역사상 처음으로 '들여오는 방식의 전쟁'을 수행했다. 그전까지는 현지 조달, 즉 약탈이 만연했지만 미군은 온갖 생활용품을 본국에서 가져왔다. 그리고 화장지나 전기면도기 등 미국의 생활용품을 일본에 남겨놓고 갔다. 미국의 생활용품이 현지인의 손에 들어가면 결국 미국을 동경하게 될 것이라는 점을 알았던 것이다. 이것이야말로 미국이 실천한 디자인 전략이다.

메이지 유신 이후 일본인은 빠른 속도로 서구의 생활문화를 받아들이기 시작했다. 그러나 당시 일본인은 영어와 프랑스어를 익혀 지식을 받아들였다기보다 서양의 옷이나 생활용품, 즉 서양의 디자인을 받아들인 셈이었다. 앞서 설명한 바와 같이 새로운 물건은 문화 양식을 변화시키며 행동이나 행위 자체를 변화시키기도 한다.

최초의 페달 부착식 자전거는 1839년 스코틀랜드의 커크패트릭 맥밀란Kirkpatrick Macmillan이 만들었다. 또 자전거 앞바퀴 축Steering Knuckle에 크랭크Crank를 장착한 페달 자전거는 1861년 프랑스의 피에르 미쇼Pierre Michaux가 개발했다. 체인 드라이브의 뒷바퀴 중심 자전거는 1879년 영국의 해리 로슨Harry Lawson이 창안했다.

어찌 되었든 자전거가 본격적으로 등장한 시기는 19세기다. 자전거는 남자뿐 아니라 여자에게도 인기가

많았다. 자전거 덕분에 여성은 혼자서 상당히 먼 곳까지
이동할 수 있었다. 집에서 벗어나 자유롭게 밖으로 나오게
된 여자들의 생활 환경은 크게 변화했다. 자전거라는 이동
장치가 디자인됨으로써 가능해진 일이다.

자동차가 단지 운송 수단이 아닌 일반 시민의
생활 속에 필수품으로서 사회 문화적으로 스며든
모터리제이션Motorization은 1920년대 미국에서 시작되었다.
프레더릭 앨런Fredericks Allen이 『지난날Only Yesterday』에서
밝힌 대로 자동차가 보급됨에 따라 순식간에 국도를 따라
핫도그 판매대와 간이 레스토랑 등 다양한 상업 시설이
들어섰다. 도시를 떠나 데이트하는 남녀를 겨냥한 모텔도
생겨났다. 자동차는 자전거와는 비교가 안 될 정도로 라이프
스타일을 크게 변화시켰고 도시 경관까지 바꿔버렸다. 단지
이동 수단이었던 자전거나 자동차가 놀랍게도 생활 전반에
변화를 가져온 것이다.

다른 말이 필요 없을 정도로 연필은 뛰어난 필기도구이다.
연필은 먹을 갈아 쓰는 붓이나 잉크를 찍어 쓰는 펜보다 훨씬
간편하면서도 오래 사용할 수 있다. 에디슨Thomas Edison은
이 간편한 필기도구를 몇천 개나 주문해 언제나 조끼
주머니에 넣어 다녔다고 한다. 필기도구는 우리의 생각을
망각으로부터 보호해준다.

16세기 초 영국은 양질의 흑연으로 연필을 만들었다.
프랑스는 영국 흑연을 수입해 연필을 만들었으나

1793년 영국과 전쟁을 시작하면서 장기간 영국의 보로데일Borrowdale산 흑연을 수입하지 못했다. 그 결과 정보 관리 효율은 떨어졌고 교육 환경마저 악화되었다. 언제 어디서나 굴러다닐 것 같은 연필이지만, 막상 필요할 때 없으니 그야말로 난감하게 된 것이다. 이는 연필뿐만이 아니다. 모든 물건은 생활과 밀접하게 관련되어 있지만, 우리는 편리함에 익숙해진 나머지 그 소중함을 미처 깨닫지 못하고 살아간다.

곧이어 프랑스는 흑연과 점토를 섞어 고온으로 처리한 연필심을 개발했다. 개발자는 프랑스 화가인 니콜라 콩테Nicolas Conté였다. 아직도 필기도구 명칭에 그의 이름이 남아 있다는 사실을 아는 사람은 많지 않다.

일본 전통 식탁엔 숟가락이 없다. 유럽에서는 포크와 함께 숟가락을 사용하며, 중국에는 '떨어진 연꽃'이라고 불리는 손잡이가 짧은 사기 숟가락이 있다. 한국은 젓가락과 숟가락을 모두 쓴다. 일본 식탁엔 숟가락이 없어 밥공기나 국그릇을 한 손으로 들고 입에 가져가게 된다. 숟가락이 있는 유럽이나 아시아의 다른 나라 식탁에선 식기에 손을 대는 일은 드물다. 그릇에 손을 대면 예절에 어긋나기도 한다. 유럽에서 수프를 먹을 때 나이프나 포크를 사용하지 않고 숟가락만 사용한다. 따라서 건더기가 숟가락보다 크면 난감해진다. 입으로 물어서 끊어낼 수도 없는 일이고 이 또한 예절에 어긋나기 때문이다. 일본에선 건더기가 크다 해도 전혀 문제 되지 않는다. 슬쩍 국그릇 속에 넣어 말아 먹으면

된다. 나이프, 포크, 숟가락 등 식기의 차이는 식사하는
예절뿐 아니라 요리법에도 영향을 준다. 식기 디자인이 일정
정도 관습과 예절을 규정하는 셈이다.

앞서 설명한 바와 같이 자전거와 자동차의 출현은 인간의
행동과 생활에 큰 변화를 가져왔다. 1960년대 캐나다의
마셜 매클루언Marshall McLuhan은 세상의 모든 물건을
미디어에 빗대 추론하면서 미디어의 변화가 어떻게 우리의
사고나 감각을 변화시켰는지 고찰했다. 미디어의 변화는
기술 변화와 중복된다. 대표적인 사례가 15세기 요하네스
구텐베르크Johannes Gutenberg가 발명한 활판인쇄술이다.
이로써 성서 보급에 커다란 변화가 찾아왔고 성서 해석을
독점하던 교회의 권위는 크게 흔들리게 되었다. 활자라는
미디어가 불러온 사회 변화이다. 마셜 매클루언은
『구텐베르크 은하계The Gutenberg Galaxy』에서 인쇄술이 일으킨
변화를 구체적으로 설명했다.

> "인쇄술은 라틴어의 원형을 유지하는 데 도움을 주었고
> 결국 그 순수성 때문에 라틴어가 사어死語가 되는 데
> 크게 일조했다. (중략) 그리고 인쇄는 획일적인 사회와
> 중앙 집권적 정부를 만들어낸 동시에 개인주의와
> 반정부 정신도 만들어냈다.[41]"

활자 이후에 등장한 라디오나 텔레비전 그리고 휴대 전화
역시 우리의 사고와 의식은 물론 사회 전반을 변화시켜 왔다.
휴대 전화는 공간의 제약에서 벗어나게 해주었고 개인화에

이바지했으며 새로운 형태의 생활 습관도 만들어냈다.

　　기술과 미디어의 변화가 우리의 사고방식, 생활과 사회의 근본을 변화시킨다는 마셜 매클루언의 주장은 대단히 중요한 의미를 지닌다. 그러나 사회 변화에 앞서 기술 변화가 존재한다는 사실 때문에 우리는 때때로 '기술 결정론'에 빠지기도 한다. 실제로 생활, 사회, 기술 그리고 물건 사이에는 상호 관계가 존재한다. 그것은 앞서 살펴본 바와 같이 물건과 인간이 상호 대상 관계에 있다는 것과 맥락을 같이 한다. 그렇다고는 해도 '기술 결정론'의 시각이 주는 매력 또한 부정할 수 없는 일이다.

# 7  디자인을 바라보는 눈높이

취향은 음악을 듣거나 책을 읽을 때 작동하는 기호嗜好를
뜻한다. 그리고 취향은 감각적인 판단에 기반을 두고 있다고
할 수 있다. 디자인 영역에서 취향이란 무엇일까? 취향은
영어의 취미Hobby와 기호Taste 모두를 포함한다. 여기에서
다루는 취향은 기호에 더 가까운 개념이다.

　　1990년대 런던 템스강 하구의 도크랜즈Docklands
지구에 디자인 뮤지엄Design Museum이 개관했다. 이 뮤지엄은
20세기 이후의 디자인만 소개한다. 그 이전 시대의 작품은
빅토리아앤드앨버트뮤지엄에 소장되었다고 알려졌지만,
뮤지엄에도 상당히 가치 있는 20세기 작품들이 많다.

## 취향에는 정답이 없다

디자인 뮤지엄의 설립 배경 가운데 재미있는 이야기가
있다. 1980년대 빅토리아앤드앨버트뮤지엄에서 새로운
디자인을 테마로 전람회를 개최하려 했다. 그러나 전시
공간이 부족했던 탓에 건물의 보일러실을 이용하고 말았다.
그 뒤 보일러실에 전시된 작품들을 옮겨놓을 새로운 공간이
필요해 디자인 뮤지엄을 설립했다고 한다.

　　보일러실의 전시는 '보일러하우스 프로젝트Boilerhouse
Project'라는 이름으로 진행되었다. 실제로 그 전시에
가보지는 못했지만 관련 간행물을 보면 흥미로운
전시였음을 알 수 있다. 이 프로젝트와 디자인 뮤지엄
설립에는 인테리어 전문 매장인 '콘란 숍Conran Shop'으로

유명한 콘란 재단이 적지 않게 관여했다. 또 초기 디렉터로 스티븐 베일리Stephen Bayly가 활동했으며 뮤지엄 개설에도 힘을 쏟았다.[42]

보일러하우스 프로젝트에서 선보인 전시 하나가 〈취향Taste: An Exhibition about Values in Design〉이었다. 전시 소책자 『취향』 역시 스티븐 베일리가 편집했으며 저작권은 콘란 재단이 가지고 있다. 이 소책자는 건축가 아돌프 로스Adolf Loos, 사상가 허버트 리드Herbert Read, 디자인 역사가 니콜라우스 페브스너Nikolaus Pevsner가 쓴 '취향'에 관한 짧은 에세이를 앤솔러지Anthology로 구성해놓았다. 스티븐 베일리가 쓴 「취향과 디자인」은 디자인 영역에서 취향이 어떻게 다뤄져왔는가를 매우 흥미롭게 지적하고 있다.

스티븐 베일리는 라틴어의 상투 어구 '취향엔 정답이 없다De Gustibus non est Disputandum'를 소개하면서 "취향은 디자인을 판단하는 프로세스의 하나"라고 말한다. 이 논의를 따라가려면 우리는 지식이 만들어져온 지난 몇 세기간의 과정을 이해해야 한다.

이제껏 사람들이 어떻게 취향을 선택해왔는지 살필 수 있도록 전시를 기획한 스티븐 베일리는 자신의 글에서 우선 '취향'의 개념을 역사적으로 고찰했다. 그는 영국에서의 '좋은 취향'은 원래 '건전한 판단력Sound Understanding'이라는 개념에서 출발했으며 이 개념은 17세기 초에 나타났다고 한다. 따라서 미학적 개념이 정립된 17세기 말까지 영국에는 취향에 대한 개념이 사실상 없었다. 스페인의 신학자

발타자르 그라시안Baltasar Gracián은 1647년 간행한 『처세의 예술El Oráculo Manualy Arte de Prudencia』이라는 책에서 '적절한 취향Gusto Relevante'이라는 용어를 사용했는데, 이 말이 프랑스어로 번역될 때 '좋은 취향Le Goût Fin'이 되었다. 이 책이 1685년 영국에 소개되면서 영국인은 이 단어를 '의미 있는 비평적 판단'으로 받아들였다. 즉 '취향'이라고 하는 개념은 프랑스에서 만들어졌다고 할 수 있다.

　　17세기 프랑스에서 취향은 살롱 내에서 품위 있고 수준 높게 다뤄지는 화제였다. 영국에서는 명인Virtuosi, 즉 예술과 문학, 미술과 과학에 박식한 신사들이 취향을 논하기 시작했다. 그들에게 대문자 T로 시작되는 취향Taste은 그들이 추구해야 할 것이었으며, 그 안에는 성공의 표식이 들어 있었다. 즉 영국 신사에게 있어 취향은 '처세' 기술과 깊은 관련을 보였다.

　　스티븐 베일리에 따르면 18세기 초의 '취향'은 당시의 에세이에서 쉽게 찾아볼 수 있다고 한다. 18세기 스코틀랜드 출신의 철학자 데이비드 흄David Hume은 '취향'을 '모든 아름다운 꼴과 흉한 꼴의 식별 능력Sensibility'이라고 정의했다. 이에 반해 영국의 로열 아카데미 초대 회장으로 18세기에 활동했던 화가 조슈아 레이놀즈Joshua Reynolds는 '재능'이 창작으로 승화하는 것을 제외한다면 '재능'과 '취향'은 비슷하다고 했다. 조슈아 레이놀즈와 같은 학구적인 화가에게 '취향'은 이성의 영역이었던 것이다.

　　조슈아 레이놀즈는 미술의 원칙을 굳건히 신뢰하고

있었으며, 결코 저버려서는 안 된다고 생각했다. 그와 생각이
같은 동료는 '그렇다면 취향을 어떻게 정당화시킬 것인가'를
고민했다. 이런 고민은 18세기 사상사에 영향을 주었다.

데이비드 흄은 아름다움이란 고유한 대상이 있으며
보는 사람의 주관이 관여한다고 주장했다. 이것은
칸트Immanuel Kant가 주장하는 '미의 보편성'에 대립한다.
한 세기 전만 해도 취향은 처세의 한 방편이었지만,
18세기에 이르러서는 예술과 사물을 평가하는 이성적
기준으로 발전한 것이다.

스티븐 베일리는 자신의 글에서 칸트를 더 언급하지
않았다. 단지 데이비드 흄도 칸트도 19세기의 사회 변화를
미리 알 수 없었다고 말한다.

"미래 사회는 대규모 생산 활동으로 사회 모든 계급을
소비자로 만들었다. 취향의 논의는 살롱 밖 거리로
내몰렸다. '취향'은 모든 사람이 떠안은 실질적인
문제가 되었다. 제조업자는 고심하기 시작했고 디자인
문제가 생산과 소비의 전면에 등장하게 되었다."

19세기 이후 현재까지 상품과 디자인을 둘러싼 취향은
스티븐 베일리가 이야기하는 것처럼 시장 논리에 영향을
주었고, 유행이나 인위적인 마케팅 조작도 취향에 영향을
끼치고 있다. 이와 같은 우리의 좋은 취향과 나쁜 취향은
일상에서 상품을 대하는 판단 기준이 되고 있다.

스티븐 베일리는 이어 제1차 세계대전 중에 프랑스를
상대로 선무공작Propaganda을 담당했던 영국의 소설가 아놀드

베넷Arnold Bennett의 말을 빌려 "취향이 전혀 없는 것보다는 나쁜 취향이라도 있는 것이 낫다."고 주장한다. 시장에 영향을 끼치는 좋은 취향이든 나쁜 취향이든 간에 어떤 식으로든 가치 판단을 내리는 데 힘이 된다는 논리다.

스티븐 베일리가 데이비드 흄의 주장과 비교하면서 잠깐 다룬 칸트의 '취향'이란 『판단력 비판Kritik der Urteilskraft』의 '취향 판단'인 듯하다. 칸트의 취향을 조금 더 살펴보자.[43]

칸트는 취향이 쾌감, 불쾌감, 아름다움의 '판단'에 관여한다고 말한다. 쾌감을 느끼는 취향 판단은 단순한 개인적인 판단에 지나지 않는다. 이에 반해 아름다움의 판단은 보편타당해야 한다. 이러한 전제 아래 쾌감에 관여하는 취향은 '감각적 취향'이며, 보편타당한 아름다움에 관여하는 취향은 '반성적 취향'이라 할 수 있다. 다시 말해 감각적 취향은 개인적인 수준에 머무르지만 반성적 취향은 개인을 넘어서 공통의 의견을 구해야 한다. 감각적 취향의 '감각'을 영어로 하면 'Sense'가 되며, 반성적 취향의 '반성'은 영어로 'Reflection'이 된다.

이 두 가지 '판단Judgement'은 모두 '미학적 판단'과 다름없다. 어느 쪽도 실천적Practical이지 않은 미학적Aesthetical 판단이라는 것이다. 그리고 우리는 경험에서 나오는 감각적 취향 판단이 보편Universal에 해당하지 않는다는 것을 알고 있다. 반면 반성적 취향 판단은 타당성을 요구한다. 물론 때때로 그러한 요구는 종종 실패하기도 한다. 그러나

반성적 취향 판단은 보편타당한 동의를 구하려는 판단까지 포함하고 있다.

미학적 보편성이라는 것은 대상Objective의 개념Concept에 근거하지 않으며 논리적 보편성과는 다르다. 즉 미학적 보편타당성이란 주관적 보편타당성이며 논리적 보편타당성은 객관적 보편타당성이 된다. 즉 주관과 객관으로 대비된다. 그리고 객관적으로 보편타당한 판단에는 항상 주관이 포함되지만 미학적 판단은 객관적인 것에 영향을 끼치지 않는다.

여기에서 중요한 것은 대상을 개념만으로 정의한다면 미의 표상이 대부분 상실된다는 점이다. 취향 판단에서 이뤄지는 선택은 개념적이지 않고 마음 가는 대로 전해지는 보편적 찬성이 아닐까. 이 역시 하나의 이념일 뿐이다.

모든 사람이 보편적으로 공유할 수 있는 것은 인식Cognition과 그 인식에 속한 표상Representation이다. 우리는 추상적인 사물이나 개념을 그대로 두지 않고 구체적이고 일반적인 사물을 빌어다가 추상을 표상하는, 즉 상징이나 모양으로 일반화하는 능력을 지니고 있다. 이런 인식 과정을 거쳐 보편적으로 공유된 상징이나 모양은 개개인의 심리 상태에 영향을 미치게 된다.

인식 능력에는 '구상력構想力'과 '오성悟性' 두 가지가 있다. 다시 말해 전자는 '상상력Imagination'으로 후자는 '이해력Understanding'으로 이해할 수 있다. 이 두 가지가 일반적인 인식을 만들어간다. 즉 사람이 보편적으로

인식할 수 있는 상태란 '구상력'과 '오성'의 조화가 이뤄진 '자유롭고 편안한 심리 상태'라 하겠다. 여기에서 구상력과 오성을 조화롭게 하는 것이 바로 '감각'이다. 이러한 취향 이해로 아름다움을 완벽히 논증해낼 수는 없겠지만, 논의는 계속되어야 하지 않을까 싶다. 이러한 논의에서 우리는 취향 판단을 더욱 구체적으로 수정하고 확장해나갈 수 있기 때문이다.

거칠게 정리하자면 취향이란 아름다움을 판단하는 능력이며, 그 판단은 주관적이다. 여기에서의 판단은 개념에 영향을 받지 않는, 내 속에 자리 잡은 보편성의 표상이다. 즉 감정의 판단이다. 아름다움을 판단하는 취향을 얻으려면 먼저 도덕적 이념을 세워야 한다. 도덕적 감정 수양이 필요하다는 뜻이다. 진정한 취향은 도덕적 감정과 일치할 때에만 불변의 형식으로 나타나기 때문이다. 이것이 바로 칸트의 결론이다.

칸트는 취향이라는 판단 능력을 치밀하게 고찰했다. 취향이 도덕적 감정과 결부된다는 것은 넓은 의미에서 삶의 태도에 영향을 준다. 칸트는 미적 판단이 취향에 의존한다고 정의한다. 우리가 디자인을 판단하는 하나의 기준도 역시 취향이다. 취향은 디자이너가 디자인하는 기준이 되기도 하지만, 디자인을 수용하는 사용자에게도 '수용자의 미의식'이라고 하는 지극히 중요한 요소로 작용한다.

20세기 디자인이 언제부터 시작되었는지 확언할 수는
없지만 19세기 후반 윌리엄 모리스에게서 20세기 디자인의
분명한 특징을 발견할 수 있다. 윌리엄 모리스는 디자인으로
사람의 생활을 근본부터 변화시키고자 했다. 이는 결국
20세기 디자인의 특징으로 자리 잡았으며 지금까지도
이어진다. 지금도 디자인은 라이프 스타일에 변화를 주려고
노력한다. 여기에는 어떤 연결 고리가 있다. 말하자면
윌리엄 모리스는 생활 자체를 디자인하려 한 것이다. 폴
톰슨Paul Thompson은 『윌리엄 모리스William Morris : Romantic to
Revolutionary』에서 이렇게 이야기한다.

> "윌리엄 모리스는 '저녁 식사의 유용한 요리 기술'에서
> 개인적인 즐거움을 찾았으며 집 안에 돌아다니는
> 소소한 도구들로 생활의 주요 부분을 적극 개량했고
> 미래에 '그릇과 가구 그리고 벽난로의 화격자火格子뿐
> 아니라 옷이나 나이프, 포크 같은 모든 생활용품이
> 예술로 일체화되어야 한다'고 믿고 있었다.[44]"

윌리엄 모리스가 요리를 비롯해 일상의 소소한 생활용품에
이르기까지 개인의 생활을 얼마나 소중하게 여겼는지 알 수
있는 대목이다.

그는 자신의 신념대로 생활과 예술을 일체화하고자
생활 구석구석에 이르기까지 취향을 실천했다. 다시 말해
생활에 필요한 모든 것을 스스로 또는 동료의 힘을 빌려
만들어나갔다. 그가 디자인으로 이루려 했던 생활 변혁은

'좋은 취향의 끝없는 개진'이라 해도 좋을 것이다. 스스로
생각하는 '좋은 취향'을 개인에서 사회로 넓혀가는 것이
윌리엄 모리스의 디자인 운동이었다. 그는 디자인을 직접
해가면서도 생활 속에서 그 디자인을 사용했다. 즉 윌리엄
모리스는 디자인의 제공자이면서 동시에 수용자였다.

일본에서 '수용자의 미의식'을 실천한 대표적인 사람으로
'민예'를 제창한 야나기 무네요시柳宗悅를 들 수 있다.
1926년 야나기 무네요시는 '일본민예미술관 설립 취지서'를
발표했고 그 뒤 민예운동의 핵심 인물로 활동했다. 1920년대
전통 공예 분야에서 활동하던 젊은 작가들이 새로운
스타일을 모색했던 반면, 야나기 무네요시는 우리의 일상이
만들어내는 도구의 아름다움을 재발견하려 했다. 이것이
바로 그의 민예운동이다.

　　　야나기 무네요시는 역사적으로 지배계급이 사용해왔던
전통 공예보다 서민이 사용해온 일상적인 공예, 즉 민예에
진정한 '쓰임의 아름다움'이 존재한다고 믿었다. 이것은 일본
서민의 재발견이며, 늘 그곳에서 생활해온 서민의 시각이
아니라 이질적이고 새로운 문화를 수용하는 외국인의
시각과 비슷한 것이다. 또한 동시대적이며 국제적인
지식인의 시각이라 할 만하다. 그는 일본뿐 아니라 한국의
생활용품이 가진 아름다움도 재발견했다. 그의 미의식에는
강한 '취향 논리'가 있다.

　　　야나기 무네요시는 만드는 사람보다 사용하는 사람의

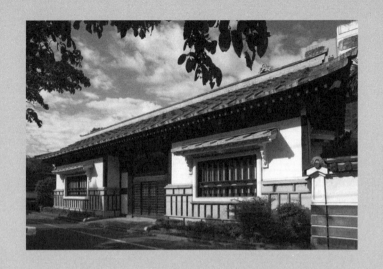

야나기 무네요시의 집

일본 민예운동을 이끌었던 야나기 무네요시가 직접 짓고 거주했던

저택의 모습. 일본의 전통적인 나가야몬이 매우 아름다운 집이다.

입장에서 물건을 바라본다. 그는 장인들의 작업을 다른
시각에서 재발견하기도 했지만, 직접 디자인하지는 않았다.
그러나 생활 속 도구를 총체적인 미학으로 승화시킨 점은
윌리엄 모리스의 미술공예운동Arts and Crafts Movement과
상통한다고 할 수 있다.

야나기 무네요시와 함께 민예운동을 이끈 작가로는
가와이 간지로河井寬次郞, 하마다 쇼지浜田庄司, 도미모토
겐키치富本憲吉, 구로다 다쓰아키黒田辰秋, 무나카타 시코棟方志功,
아오타 고료靑田五良, 야나기 요시타카柳悦孝가 있다.

그중 구로다 다쓰아키는 한국의 민예 디자인에서
영향을 받아 옻칠을 작업했다. 그의 작업에서는 조선
시대의 아름다운 민예를 바라볼 때처럼 이국적인 정서가
풍긴다. 하마다 쇼지가 만든 가구에서는 영국 전원풍 가구가
떠오른다. 이케다 산시로池田三四郞가 기초를 다진 '마츠모토
민예가구松本民芸家具'에서는 영국의 전원풍 가구 이미지가
더욱 진하게 배어 나온다. 버나드 리치Bernard Leach의 영향도
적지 않았음을 볼 수 있다.

윌리엄 모리스의 가구 역시 실제로 오래된 전원풍
가구의 영향을 받았다. 결과만 보면 '마츠모토 민예가구'는
근대 일본에서 만들어낸 양식 가구 중에서 가장 통일된
스타일로 자리 잡았다고 할 수 있다.

윌리엄 모리스의 미술공예운동에 매료된 도예가 도미모토
겐키치의 활동이 흥미롭다. 1908년 도미모토 겐키치는

도쿄예술대학의 전신인 도쿄미술학교 도안학과에서
실내장식을 전공하고 있었다. 그는 졸업 작품을 서둘러
제출하고 런던으로 사비 유학을 떠났다. 졸업 작품은 영국의
전원풍 주택이 생각나는 로맨틱한 분위기의 '음악가를 위한
주택 설계 도안'이었으며 스케치와 함께 투시도와 단면도도
제출했다. 당시 그는 도예가가 아닌 건축가를 꿈꾸고 있었다.

그는 런던에서 스테인드글라스를 배우면서 공예품을
스케치하려고 빅토리아앤드앨버트뮤지엄에 다닌 듯하다.
그곳에서 윌리엄 모리스의 작품을 접한 뒤 강한 영향을 받고
1910년에 귀국했다. 그리고 당시 일본을 방문한 버나드
리치를 만나면서 긴 세월 교류하게 된 것으로 보인다.

1911년 도미모토 겐키치는 시미즈淸水건설의 전신으로
도쿄 니혼바시에 있던 시미즈미츠노스케점에서 일하고
있었는데, 그해 우에노에서 열린 도쿄권업박람회에 오카다
신이치로岡田信一郎와 다나베 준키치田邊淳吉가 '신사 주택안'을
내놓았다. 이 안은 영국 전원풍 주택 스타일의 디자인으로
도미모토 겐키치가 설계한 것으로 추정된다.

도미모토 겐키치는 얼마 지나지 않아 나라奈良에
아틀리에를 마련해 창작 활동을 시작했다. 후스마에ふすま絵,
부채, 돈꽤, 벼룻집 등 생활용품과 함께 목판, 자수 등을
만들었다. 식물을 모티프로 한 목판은 미술공예운동
스타일로 소박하지만 사랑스러운 느낌을 준다. 또 어린이용

• 그림이 그려진 실내의 칸막이 문

의자 디자인은 영국의 건축가 찰스 매킨토시를 떠오르게
한다. 도미모토 겐키치는 사람들의 생활을 바꿀 만한
디자인을 만들어나갔으며 버나드 리치의 영향을 받아
저온으로 구워내는 라쿠야키楽焼き 도자기의 매력에 빠지게
되면서 도예가로서의 인생을 시작했다.

　　도미모토 겐키치는 도쿄의 지토세千歳에 저택을
지었는데 이 저택 역시 영국의 전원풍 주택을 모델로 했다.
이 집은 건축뿐 아니라 가구에 이르기까지 '더 나은 삶'에
초점을 두고 디자인되었다. 디자인이 '생활을 윤택하게 하는
것'이라는 생각은 바로 윌리엄 모리스의 핵심 가치였다.

　　윌리엄 모리스처럼 도미모토 겐키치 역시 만든 것을
직접 사용하는 '수용자의 미의식'을 실천했다고 할 수 있다.
이러한 점에서 도미모토 겐키치의 디자인 철학은 버나드
리치와 야나기 무네요시의 민예 개념과 공통점을 가진다.
그러나 도미모토 겐키치는 곧 그들과 결별하고 1912년
자신만의 길을 걷게 된다. 그는 전통 도자기의 도안을
반복하는 것만으로는 창의성을 발현하지 못한다고 판단했다.
이에 반해 야나기 무네요시는 전통적인 도안을 계속
반복해가며 민예의 세련된 아름다움을 계승하려
했다. 도미모토 겐키치도 처음에는 야나기 무네요시와
같은 생각이었던 것으로 보인다.

　　그러나 도미모토 겐키치는 독창성을 보여주고 싶어
했다. 바로 그 지점에서 도미모토 겐키치는 윌리엄 모리스의
영향에서 벗어나 생활 디자인으로부터 미를 향유하는

디자인으로 전향한다. 그에게 도예란 형태부터 설계까지
모든 과정을 스스로 통제해야 하는 완전한 표현 대상이었다.
그의 목적은 일상생활에서 멀찌감치 벗어나 정교한 감상용
작품으로 이어졌고 중요무형문화재 도예가로 성공했다.

하루하루 기분 좋게 만드는 디자인은 생활에 스며든다.
이에 반해 작가의 독창성을 중시하는 디자인은 일상적인
환경과 동떨어져 그저 감상을 목적으로 하게 된다. 이런
점에서 보면 도미모토 겐키치는 '수용자의 미의식'을
버렸다고도 할 수 있다. 도미모토 겐키치보다 수용자의
미의식을 더 철저하게 실천한 야나기 무네요시는 끝까지
'취향'을 포기하지 않았다.

# 8 디자인 백과사전 여행

나는 무엇인가 궁금한 것이 생기면 먼저 백과사전을
들춰본다. 그리고 미술이나 음악 같은 다양한 장르에서
궁금한 것이 생기면 그에 알맞은 전문 사전을 찾아본다.
그리고 관련 신간 서적을 읽는다. 신간 서적은 한 가지
항목을 깊이 있게 서술한 백과사전과도 같다. 즉 신간 서적을
많이 읽어 내용을 종합해 생각하면 나만의 사전을 구성할
수 있게 된다. 그러고 나면 그와 관련된 다른 분야를 조사할
다양한 방법을 발견하게 된다.

　　비슷한 맥락일까. 박물관 또한 궁금증을 풀 단서를
제공한다. 예를 들면 현대미술을 알고 싶으면 우선
현대미술관에 가볼 일이다. 도자기, 악기, 의복을 알고
싶다면 전문 박물관이나 미술관에 가보는 것이 좋다.
박물관도 백과사전처럼 우리의 기대를 저버리지 않고
눈앞에 확실한 단서를 제공한다. 디자인이 알고 싶은가?
그렇다면 디자인 박물관이나 디자인 미술관에 가볼 일이다.

　　앞서 이야기한 두 가지, 백과사전과 박물관은 거의
같은 시기에 등장했다. 18세기에서 19세기로 넘어오면서
권력자의 소장품을 시민에게 공개하라는 요구 때문에 생긴
것이 바로 박물관이다. 또한 드니 디드로Denis Diderot, 장르
롱달랑베르Jean Le Rond d'Alembert, 루이 드 조쿠르Louis de Jaucourt
등이 만든『백과사전Encyclopedia』은 18세기 계몽주의의
상징물과도 같다. 모든 사람이 동등한 정보를 가질 권리가
있다는 계몽주의는 백과사전뿐 아니라 공공 박물관 그리고
도서관을 만들어냈다. 계몽주의나 시민혁명을 체험하지

않은 일본이나 한국의 도서관과 박물관의 생성 배경은
유럽과 상당히 다르다.

그래서인지 일본에서는 아직도 도서관에 가기보다
개인적으로 책을 소장해 연구하는 학자들이 많다. 인터넷에
정보를 공개하고 공유하는 것도 따지고 보면 계몽주의
정신의 연장이라고 볼 수 있다. 그러나 그것조차도 일본은
서양을 뒤쫓아가고 있는 듯하다. 일본은 정보를 다루는
역사적 배경이 달라서인지 인터넷상의 공공성 역시
서구와는 많이 다르다.

디자인이 알고 싶으면 먼저 디자인 박물관에 가라고
했건만, 일본에는 완전한 형식을 갖춘 공공 디자인 박물관이
아직 없다. 예를 들면 도쿄국립근대미술관東京国立近代美術館
공예관에서는 공예품 디자인을 볼 수 있다.
우츠노미아미술관宇都宮美術館을 비롯한 몇 곳의 미술관에서는
모던 디자인 컬렉션을 볼 수 있으나 필요한 소장품을 다
갖추었다고는 할 수 없다. 유감스럽게도 디자인을 한꺼번에
볼 수 있을 만한 디자인 박물관이 일본에는 없다.

그래도 최근 들어 가전제품이나 자동차 또는 인쇄
회사가 운영하는 기업 박물관이 상당히 늘었다. 가전이나
자동차 등 기업에서 만들어온 제품뿐 아니라 다른 기업이
만든 물건과 그 물건의 변천사도 대략 볼 수 있다. 이런
전시는 디자인 박물관의 기능을 하기도 한다. 그럼에도
한정된 분야가 아니라 다양하고 종합적인 전시물을 볼 수

있는 박물관이 있었으면 한다.

또 지역에도 박물관이 하나둘씩 생겨나 전쟁 뒤로
생산된 가전제품이나 가구 등을 전시하고 있다. 씁쓸하게도
대부분 제대로 된 설명도 없이, 턱 하니 세탁기나 청소기
등을 나열해놓은 곳이 많다. 설명이 붙어 있다고 해도 생산
연도와 생산 회사 등 기본 정보만 표시해놓았을 뿐이다.
전시장을 찾는 사람들은 수십 년 전의 가전제품이나 가구를
바라보면서 그저 향수를 느끼는 것만으로 만족해야 한다.
향수를 느끼는 것만으로도 충분한 가치가 있다고 한다면
그렇다고 볼 수도 있겠지만, 1950년대 세탁기나 냉장고의
겉모습만 보게 되면 그저 옛날엔 그랬구나 하는 느낌뿐이다.
그 향수에는 논리도 없고 어떤 연속성도 없다.

미술관에서 작품을 감상하면 보통 작품명, 작가명,
제작 연도, 재질 등의 정보를 접하게 된다. 이를 본떠 지역
박물관에서도 그런 정보만 제공하는지도 모르겠다.

미술품 감상과 디자인 감상엔 공통점이 있지만
차이점도 있다. 사회적 환경과 맥락이 있다고는 해도
어쨌거나 미술품은 예술가의 자기 표상이다. 반면 디자인은
디자이너의 자기 표상이 되기도 하지만 경제 논리, 시장성,
생산 기술 그리고 사람들의 생활 습관이나 가치관과 욕망
등 미술품보다는 훨씬 더 다양하고 복잡한 사회적인 맥락
안에서 이뤄진다. 물론 이러한 비교가 모두 옳다고 할 수는
없다. 그러나 보통 디자인은 복잡한 사회적 맥락 안에서
이뤄지므로 냉장고나 전기밥솥을 눈앞에 놓고 본다고 해도

그 디자인을 둘러싼 다양한 의미를 쉽게 이해할 수는 없다.
근대의 박물관이나 미술관은 박물학과 계몽주의를 배경으로
시작되었다. 교육이 목적인 장치다. 그렇게 보면 디자인
박물관의 목적도 디자인을 어떻게 교육해갈 것인가가 가장
중요하다. 그런 시점에서 전시 개념을 고려할 필요가 있다.

예를 들어 1950년대의 세탁기를 관람하며 우리는 무엇을
느끼고 이해해야 할까? 제품만 덜렁 놓아둘 일이 아니라
당시의 광고나 세탁기를 사용하는 일상을 사진으로
보여주면서 해설을 곁들인다면 우리는 그 제품이 품은
의미를 좀 더 구체적으로 이해할 수 있지 않을까.
    다시 말해 당시에는 우물에 모터를 달아 물을
끌어올리는 가정이 적지 않았다는 사실, 그러나 세탁기를
우물에서 사용할 수는 없었다는 사실, 세탁기엔 빨랫비누를
사용할 수 없는 사실 등을 설명하게 되면 당시의 세탁기가 왜
그런 외관을 가질 수밖에 없었는지, 기능이나 소재 면에서도
그 특징과 원인을 이해하기 쉬워진다. 세탁기를 둘러싼 주변
환경을 이해하면 세탁기의 보급으로 수많은 액체, 분말
세제가 출현한 사실, 세탁기로 세탁이 가능한 화학섬유
의복이나, 주름지는 것을 걱정할 필요 없는 청바지나
티셔츠가 유행하게 된 사실 등 자연스럽게 생활의 변천사를
이해할 수 있게 된다.
    다른 예를 들어보자. 가정에서 쓰던 전화기가 비교적
오랫동안 검은색이었던 이유는 무엇일까? 가정용 전화기가

주로 주부의 '대화' 수단이라는 것을 몰랐던 탓은 아닐까.

　　"전화기는 원래 사업용으로 보급되었기 때문에
　　가정이나 다른 장소에서 다른 용도로 사용된다는
　　사실을 전화기 업계에서 간파하지 못했다."

클로드 피셔Claude S. Fischer는『전화하는 미국America
Calling』에서 이러한 부분을 지적했다. 그는 또 대화,
즉 사교의 수단이라는 생각 자체를 터부시한 측면도 있다고
설명한다.[45] 당시에 전화기는 사무실에서 사무용으로 쓰는
것이라는 사회적인 고정관념이 있었다. 전화를 비롯해 근대
비즈니스 공간은 검은색의 금욕적인 디자인으로 채워졌다.

　　검은색은 근대 산업자본가의 금욕적 사고를 상징한다.
타자기를 비롯한 여러 사무용품 그리고 사무용 정장이
검은색인 것 역시 같은 이유이다. 산업을 의미하는 영어
'Industry'는 '근면' '노력'이라는 뜻을 가지기도 한다. 지금은
사무실에서 검은색이 많이 사라졌다. 전화기는 색상뿐
아니라 형태도 다양해지면서 현대의 전화기 개념은 많이
달라져 있다. 이러한 변천사도 매우 흥미롭다.

　　또 다른 사례로, 에이드리언 포티가『욕망의 사물,
디자인의 사회사』에서 한 지적이다.[46]

　　"1930년대 중반 레이먼드 로위가 '청결함'을 내세우며
　　흰색으로 디자인한 가정용 냉장고는 그 뒤 '청결의
　　미학을 가정의 풍경 규범'으로 만들었다."

생산 연도와 기업명 그리고 디자이너의 이름 같은 간단한
정보만 표시해 세탁기나 냉장고를 전시한다면 시대상과

제품의 의미를 읽어내기 쉽지 않다. 디자인은 우리의 생활 양식 깊이 관련되어 있다. 바꾸어 말하면 디자인은 한 사회와 그 시대의 문화를 드러낸다. 디자인 박물관의 전시나 해설에는 디자인에 영향을 끼친 정보를 간결하게라도 제시하는 것이 바람직하다. 세계적인 디자인 박물관 몇 곳을 둘러보자.

## 빅토리아앤드앨버트뮤지엄

세계 최초의 디자인 박물관은 바로 영국 런던에 있는 빅토리아앤드앨버트뮤지엄V&A이다. 1851년 제1회 만국박람회EXPO가 런던에서 열렸고 이때 전시된 여러 물건과 국립디자인학교의 소장품을 모아 1852년 말보로하우스Marlborough House에 개관한 '산업 박물관'이 효시였다. 디자인을 배우는 학생들을 위한 것이었다. 그러다가 1857년 문화 시설 건설 용지로 지정된 사우스 켄싱턴South Kensington에 장식 미술관 건립이 계획되었고 완공 뒤 산업 박물관의 소장품을 이곳으로 옮겨 지금의 빅토리아앤드앨버트뮤지엄이 되었다.

빅토리아앤드앨버트뮤지엄 건물은 1899년 애스턴 웹Aston Webb이 설계하고 착공했으며, 빅토리아 여왕과 고인이 된 남편 앨버트 공을 기념해 빅토리아앤드앨버트뮤지엄으로 이름을 바꾸었다. 산업 박물관은 디자인 전공 학생을 대상으로 삼았으나

이름이 바뀐 뒤에는 기업가, 디자이너, 디자인 지망생 그리고 일반인에게 디자인을 계몽하는 전방위적인 디자인 교육 시설로 자리 잡게 되었다.

그 뒤, 예를 들면 『미술양식론Stilfragen』의 저자 알로이스 리글Alois Riegl이 20대 후반에 관여한 것으로 유명한 '오스트리아 미술공예박물관Museum für Angewandte Kunst'을 비롯해 유럽 각지에 빅토리아앤드앨버트뮤지엄을 모델로 한 디자인 박물관이 만들어지게 되었다. 이들 디자인 박물관은 19세기의 기계제품뿐 아니라 그 이전 시대의 질 좋은 공예품도 전시하고 있으며, 전문가와 일반인을 대상으로 디자인 계몽에 나서고 있다.

현재 빅토리아앤드앨버트뮤지엄은 각 시대와 지역별로 전시물을 감상할 수 있다. 동시에 이른바 '견본 자료' 형식의 전시도 볼 수 있다. 예를 들어 지금까지 수집해놓은 방대한 종류의 텍스타일을 열람할 수 있다. 은 식기 부문도 마찬가지다. 즉 작품을 감상하면서 동시에 열람할 수 있다. 내 생각에 열람은 지식의 전시다. 그야말로 박물관이 백과사전인 셈이다.

근대와 현대의 미술관은 역사 자료처럼 작품을 표본으로 놓아두는 것에서 시작했지만 곧 그 전시 방법에 문제가 있음을 깨닫고, 미술 작품에 어울리는 전시 형태로 바꾸었다. 나아가 미술품이 놓이는 공간 자체에도 눈을 돌려 신경을 기울이기 시작했다. 이러한 흐름은 디자인 박물관에도 고스란히 전해졌다.

그러나 빅토리아앤드앨버트뮤지엄처럼 디자인의 표본을
열람할 수 있는 박물관은 그다지 많지 않다. 디자인 박물관이
이처럼 전문가와 시민을 위한 디자인 교육 시설로 기능하게
되면 백과사전과도 같은 열람 시스템을 갖출 수 있다. 이
또한 박물관의 중요한 기능이다.

　재미있는 예로, 빅토리아앤드앨버트뮤지엄은 전통
가구나 소품 중에서 모조품을 분별하는 법, 양산품과
수공예품을 분별하는 법을 안내한다. 해설할 때는 실제로
물건을 집어 보여주는 시현 방식으로 진행한다. 예를 들면
고딕풍 의자를 놓고 의자 등받이 조각이 평면적이라는 것을
지적하면서 "이것은 가짜입니다."라고 설명한다.

　일본 장롱을 소개하면서도 손잡이 등이 여러 부품을
모아 짜맞춘 것이라고 구체적인 예를 들어가면서 진품이
아님을 설명한다. 그밖에 수공으로 만들어진 은 식기와
주물로 떠서 만든 은 식기를 전시하고 안쪽에 거칠게 형태가
남아 있는 것이 주물 식기의 특징임을 설명하기도 한다.

　이러한 것도 있다. 17세기 가구 중에 훌륭한 책장이
하나 있다. 이 책장은 사무엘 피프스Samuel Pepys가 주문한
것과 거의 똑같이 만들어졌는데, 선반을 움직일 수 있으며
선반 넓이와 같은 슬릿Slit을 넣어서 선반을 쉽게 떼어낼
수 있도록 재현해놓았다. 17세기 영국의 관료였던 사무엘
피프스는 해군성 장관을 엮임한 인물이다. 그는 일기에
이상한 내용을 남긴 것으로 유명하다. 그가 책장 선반을
움직일 수 있도록 했다는 사실에서 우리는 그 시대에 갑자기

책의 크기가 다양해졌다는 사실을 알 수 있다. 즉 그 시대의 책장 디자인을 직접 봄으로써 그 시대의 북 디자인과 출판 문화의 정보도 얻을 수 있다. 실제로 헨리 페트로스키는 『책장의 역사The Book on the Bookshelf』에서 "책 크기가 달라져 책장의 치수가 고민되기 시작한 시기는 17세기로 거슬러 올라간다."라고 했다.

헨리 페트로스키는 『책장의 역사』에서 사무엘 피프스가 책을 개인적으로 제본한 것만 언급하고 움직이는 선반 책장을 만든 것은 언급하지는 않았지만, 아마도 사무엘 피프스가 책장을 보면서 골머리를 썩혔을 것이라고 예상했다.[47] 사무엘 피프스가 죽은 뒤 개인 일기와 3천 권의 장서가 케임브리지대학에 기증되었다. 책의 권수를 볼 때 사무엘 피프스는 책벌레였던 모양이다. 1976년 다양한 언어를 영어 속에 섞어 쓴 그의 일기가 무삭제판으로 간행되었다.

이처럼 17세기 책장에 얽힌 짧은 일화 하나만으로도 빅토리아앤드앨버트뮤지엄의 전시해설이 얼마나 충실하며 백과사전 같은지 쉽게 알 수 있다. 디자인 박물관의 모델로 자리 잡은 것도 어쩌면 당연한 일이겠다.

## 뉴욕 현대미술관

뉴욕 현대미술관MOMA은 근대 디자인을 테마로 1929년에 설립되었다. 초대 디렉터인 알프레드 바Alfred Barr는 회화,

조각과 함께 디자인, 건축을 수집하려 했다. 당시 이것은 매우 획기적인 일이었다. 실제로 작품을 모으기 시작한 것은 1934년의 〈기계 예술Machine Art〉전 이후였다. 이 전람회는 디자인 건축 부문 최초의 디렉터인 필립 존슨Philip Johnson이 기획했으며 전시는 소장품 중심으로 이뤄졌다. 따라서 뉴욕 현대미술관의 디자인 컬렉션 중심에는 알프레드 바와 필립 존슨이 있었다고 단언해도 좋을 것이다.

뉴욕 현대미술관의 디자인 소장품은 그 이름을 '장식 미술'이 아닌 '디자인'으로 내세웠다는 점에서 전혀 새로운 개념의 미술관이다. 근현대 미술을 주제로 한 뉴욕 현대미술관의 컬렉션은 근현대 디자인 컬렉션이라고도 할 수 있다. 그 컬렉션은 가정용품, 사무용품, 가구, 테이블웨어, 도구, 텍스타일 등 다양한 카테고리로 수집되었다. 필박스Pillbox에서부터 타자기, 모터 보트의 프로펠러, 타파웨어 그리고 자동차와 헬리콥터에 이르기까지 종류와 크기에 상관없이 다양하게 수집되었다. 그래픽 분야에서도 타이포그래피, 포스터를 중심으로 기타 인쇄물을 다양하게 수집하고 있다.

작품 선택에서는 시대적 스타일이 될 만한 것인가 그리고 시대적 품질이 될 만한 것인가를 따진다. 넓은 의미에서 시대의 양식이 된 디자인을 선택하겠다는 것이다. 그러나 이러한 선택의 기준은 상당히 추상적이긴 하다.

디자인은 다양한 조건과 요소 속에서 성립된다. 그 시대의 기술, 소재, 경제적 상황뿐 아니라 생활 양식,

사회적 필요성 그리고 미의식을 포함한 감각적 요소,
마케팅 조건 등이 관여한다. 뉴욕 현대미술관은 이와 같은
다양한 조건과 요소를 따져 디자인을 컬렉션한다. 실제로
뉴욕 현대미술관에 전시된 라디오나 드라이어 등 다양한
제품은 그 형태를 보는 것만으로도 디자인의 시대적 흐름을
파악할 수 있다.

수집품의 방대함 또한 놀랍다. 제품 디자인 분야만 해도
1959년에 이미 850점을 넘어섰으며 1980년대 초에는 벌써
3천 점이 넘는 컬렉션이 있었으니 지금은 달리 따질 필요가
없을 것이다.

2004년 뉴욕 현대미술관은 전시 공간을 증축했다. 이
설계는 다니구치 요시오谷口吉生가 맡았다. 20세기 디자인을
중심으로 한 전시는 시대와 지역 그리고 장르를 넘어 통합을
만들어내고 있다.

즉 19세기의 미술공예운동과 아르누보Art Nouveau에서
20세기의 바우하우스 디자인, 찰스 임스의 디자인 가구도
만날 수 있다. 또 프랑스의 장 프루베Jean Prouvé, 덴마크의
포울 키에르홀름Poul Kjærholm 등 같은 시대의 디자인을
한자리에 모아놓기도 했다. 이로써 지역별로 디자이너별로
시대별로 디자인의 흐름과 특성을 비교해볼 수 있다.
플라스틱으로 만들어진 드라이어도 있고 라디오도 있다.
모던 디자인의 흐름을 요약해 편집해놓은 셈이다.

참고로 독일에는 뮌헨 근대미술관Pinakothek der Moderne
안에 국제 디자인 전시관인 '디노이에잠룽Die Neue Sammlung'이

있다. 2002년 개관했으며 뉴욕 현대미술관과 마찬가지로
20세기를 중심으로 통사적인 전시 방법을 취하고 있다. 모던
디자인 컬렉션으로는 유럽 최대 규모이다.

## 브루클린뮤지엄

브루클린뮤지엄Brooklyn Museum은 디자인 박물관이 아니라
고대 이집트 유물 전시관으로 널리 알려졌다. 1880년 설립해
이어오다가 1970년대에 처음으로 확장했다. 1986년
재차 확장했는데 이소자키 아라타磯崎新가 설계를 담당했다.
새롭게 확장된 건물에서 1986년 10월 〈미국의 기계 시대
1918-1941The Machine Age in America 1918-1941〉이라는 대규모
전람회가 열렸다. 이 전람회는 양차 세계대전 기간, 즉
기계가 일상생활 속으로 단숨에 침투한 시대의 디자인과
건축을 중심으로 꾸며졌다.
    1980년대 중반은 디지털 기술이 생활 속으로 퍼져나간
시대이다. 그 새로운 기술이 사람의 생활 환경을 어떻게
변화시킬까 하는 논의가 활발했던 시대이기도 하다. 그러한
시대에 과거 기계 기술이 얼마나 생활 환경과 사회를
변화시켰는지 되돌아보려는 의도에서 기획된 전람회였다.
즉 디지털 테크놀로지 시대를 논하기에 앞서 과거 기계
기술 시대의 생활 환경을 고찰해본 좋은 전시였다. 전람회
카탈로그는 미국의 모던 디자인을 이해하는 데 참고
문헌으로 삼아도 좋을 만큼 훌륭한 자료이다.

이후 브루클린뮤지엄에서는 미국이 두 번의 세계대전을
시기를 거친 가구와 생활용품을 중심으로 디자인 소장품을
상설 전시하고 있다. 아마도 1986년 전람회에서 소개한
소장품이 많이 포함된 듯하다. 그 외 19세기에서 20세기 초
미국의 인테리어를 그대로 재현한 전시도 있다. 무엇보다
'들여다보는 창고Visible Storage'라는 개성적인 디자인 전시
방식이 주목할 만하다. 미술품처럼 작품을 놓고 하나하나
관련 정보를 제공하는 것이 아니라, 물건을 쌓아놓거나
나열해놓은 창고 형식의 전시 방식이다. 마치 쇼윈도 안에
들어온 듯한 느낌이다.

전시실 입구에는 '들여다보는 창고 학습 센터Visible
Storage Study Center'라는 표시가 있다. 큰 유리문을 열고
들어가면, 거기에는 유리로 둘러싸인 선반에 19세기에서
현대에 이르기까지 식기, 가전제품, 가구 등 다양한 물건이
진열되어 있다. 작품이나 제품 설명은 없다. 필요하면
컴퓨터로 검색하면 된다. 이런 방식은 미술관으로서는
불완전한 방식일지 모르겠지만 시대의 흐름을 한눈에
알아볼 수 있다는 점에서는 상당히 흥미로운 전시 방식이다.

## 쿠퍼휴잇국립디자인뮤지엄

뉴욕의 쿠퍼휴잇국립디자인뮤지엄Cooper-Hewitt은
브루클린뮤지엄이나 뉴욕 현대미술관과는 확연히 다르다.
한마디로 전문가를 위한 디자인 박물관이라고 설명할

수 있다. 1967년 스미스소니언박물관의 분관에서 시작해
현재에 이르렀으며, 피터 쿠퍼Peter Cooper의 손자 세 명이
1897년에 설립한 쿠퍼과학예술재단The Cooper Union for the
Advancement of Science and Art이 산파역을 담당했다.

센트럴 공원 옆 15번 가에 늘어선 자산가의 저택들
중에는 용도를 바꾸어 미술관으로 개관한 건물이 여럿
있는데, 쿠퍼휴잇국립디자인뮤지엄도 앤드류 카네기Andrew
Carnegie의 저택을 개조해 사용하고 있다. 이 뮤지엄은 약
30만 점 이상의 방대한 컬렉션을 가지고 있지만 상설 전시는
거의 없으며 기획전이 대부분이다. 뮤지엄 안에는 디자인
자료나 관련 서적을 충실히 갖춘 도서관도 있다. 이틀 전에
전화로 예약하면 이용할 수 있다. 노먼 벨 게데스가 직접
손으로 쓴 자료를 비롯해 미국 디자이너들의 1급 자료를
만나볼 수 있다. 정말이지 전문가를 위한 훌륭한 시설이다.

## 파워하우스뮤지엄

시드니의 파워하우스뮤지엄Powerhouse Museum은 그 이름
그대로 옛 발전소 건물에 들어선 박물관이다. 이 박물관은
작가의 디자인작품만이 아니라 거의 모든 것을 수집한다.
예를 들면 오래전의 가게나 집의 일부를 그대로 옮겨놓기도
했다. 빅토리아앤드앨버트뮤지엄의 표본 형식 전시처럼
훌륭하지는 않다. 그렇지만 사형 집행용 전기의자 옆에
이탈리아의 디자이너 에토레 소트사스Ettore Sottsass가

디자인한 의자를 나란히 전시한 방식을 보고 있노라면
백과사전을 펼쳐보는 느낌이 든다.

디자인은 사회적 문맥 안에서 의미가 만들어진다.
그것을 어떻게 전달할 것인가 하는 것이 교육 장치인
디자인 박물관의 중요한 테마이다. 때로는 문자나 목소리로
전달하기도 하고, 전시물을 조합해 전달하기도 한다.

사형 집행용 전기의자가 일상적인 의자와, 더 나아가
유명한 디자이너 에토레 소트사스가 만든 공예 가치가
풍부한 의자와 같은 공간에 전시되어 있다. 놀랍기도 하지만
의자의 의미를 한 번 더 돌아보게 된다. 의자에 앉으면
얼마나 편한가. 실내에 놓인 의자는 작은 휴식 공간인 동시에
미적인 오브제의 역할도 한다. 그러한 평범한 의자가 사형
도구로 디자인될 수 있다는 사실에서 죽음을 둘러싼 근대의
의식을 읽을 수 있다. 만약 전기의자만 따로 전시했다면
사형이라는 최악의 고문에 '의자'가 사용되었다는 사실,
다시 말해 우리가 평상시 휴식을 취하는 그 '의자'에서
사형을 집행했다는 사실에 얽힌 의미를 읽어낼 수 있었을까.
정말이지 '사형'을 '안락사'라고 표현하는 근대적 사고의
기묘함과 잔혹함을 곱씹어볼 수 있는 전시였다.

이름 없는 디자이너가 만든 생활용품에서 유명
디자이너가 만든 가구까지 구별 없이 나열된 전시를 보고
있노라면 디자인 역사뿐 아니라 그 이상의 분야로 관점이
넓어지는 것을 느낄 수 있다. 디자인 박물관은 디자인 이해의
첫걸음과 같다. 박물관은 백과사전이다.

에필로그: 디자인의 재발견

오래된 이야기지만 1960년대 말에서 1970년대에 일어났던 '대항문화'는 그 당시까지의 사고방식에 의문을 제기한 결과, 새로운 시점과 관점을 만들어내는 데에 적지 않게 이바지했다. 그것은 모든 영역에서 이제껏 의심할 여지가 없었던 것의 재검토로 이어졌다.

이 시기 미국 서부 해안에서 간행된 『지구촌 카탈로그』는 산업사회가 만들어낸 방대한 물건을, 그것을 만들어낸 시스템과 분리함으로써 진정으로 생활에 필요한 것이 무엇인가 되묻고 있다. 바로 건축가나 디자이너 등 전문가가 아니라 생활하는 사람의 시각에서 물건의 가치 기준을 재검토하자는 것이었다. 『지구촌 카탈로그』의 간행은 산업사회가 만들어낸 라이프 스타일에서 벗어난 자유로운 발상을 가능하게 했다. 그리고 비슷한 성향의 다양한 카탈로그의 간행을 자극했다. 예를 들면, 같은 시기에 여성을 위해 간행된 카탈로그 「라이선스 없는 건강 관리 실천」은 여성의 몸은 물론 더불어 여성의 인권 문제까지 다시 생각하게 만들었다.

아주 먼 옛날에 일어난 문화적 사건들이 오늘날과 관계없는 것처럼 보일지 모르지만 기존 시스템을 다시금 검토하려는 시도는 계속 반복되어왔다. 기술, 생산, 소비 등 산업사회 시스템을 전면 재검토하고 대안 에너지 개발, 작은 생활 실천, 생산과 소비의 지역화를 모색했던 시도는 이미 50년 전에 '대항문화'로 나타났다. 그렇게 하면 에너지 고갈과 생존 위협을 당할 일도 없다. 생활에 직접 영향을

미치는 식품과 음료 역시 마찬가지다.

이 책『디자인의 재발견』은 디자이너 시점만이 아닌 수용자의 시점에서 디자인을 고찰해보았다. 디자인은 제작에 관여하는 디자이너만으로 성립되지 않는다. 디자인과 생활하는 수용자야말로 그 디자인의 성립에 공헌하는 셈이다. 예로 생활 속에서 의자나 테이블을 선택하는 행위 역시 디자인이라 할 수 있다. 전혀 상관없어 보이는 개울의 돌다리와 최신 토목 공법으로 지은 거대한 콘크리트 다리는 개념적으로 상통한다. 굳이 신기술에 의존해 한여름 더위를 식히려 하지 말고 나팔꽃이나 담쟁이 넝쿨이 창문 위로 자라게 하는 것도 엄연한 디자인이다. 그리고 앞으로도 우리는 그렇게 해야 한다. 그렇게 디자인은 조금씩 생활을 좋아지게 하는 것이어야 한다.

디자이너도 디자인을 사용하는 수용자도 어떻게 하면 더 나은 생활을 누릴 수 있을까? 이 질문이 우리를 디자인으로 이끈다. 디자인의 실천은 일상의 실천, 바로 그 자체이다. 그렇다면 몽땅 전문가에게만 맡겨버릴 일이 아니다. '라이선스 없는 건강 관리'를 제안했던 대항문화적 사고를 흘려버릴 것이 아니라 계승해야 한다.

미셸 드세르토는 '일상의 실천'이란 '소비자가 생산자에게 넘겨받은 물건을 스스로 새롭게 만들어가는 실천'이라고 했다. 그 실천에 우리 자신의 '흔적'이 남으며 우리의 정신이 반영된다. 이러한 실천은 어른 아이 할 것 없이 날마다 반복한다. 미셸 드세르토는 말한다.

"어린아이는 학교 담벼락과 교과서에 낙서한다. 못된
짓이라고 처벌을 받는다 해도 그들 또한 자신만의
공간을 만들고 자신의 흔적을 남기고자 한다."
소비자는 수동적으로 보일지언정 수동적이지 않다.
소비자는 디자인을 선택하고 생활에 적용하고 조합하고
변형한다. 이처럼 일상 속에서 더 나은 생활을 유지하려는
행위들은 디자인에 새로운 단서를 제공한다.

우리는 이 책에서 모던 디자인의 개념을 살펴보고
일상에서 비롯된 창의성이 디자인에 미치는 영향을
고찰했다. 또 미의식, 취향, 색채, 소재 등 가능한 한 다양한
시점에서 디자인을 재검토해보았다. 이 책이 '일상'을
조금이라도 풍부하게, 조금이라도 더 좋게 할 단서를
제공했으면 하는 바람이다.

이 책은 2007년 10월부터 2008년 8월까지 잡지
《디자인이 보인다デザインがわかる》에 연재했던 「디자인의
배꼽」을 기본 바탕으로 다듬고 추가해 만들어졌다. 편집을
담당해준 스기모토 에리코 씨와 『시키리 문화론しきりの文化論』
이후 오랜 친분을 유지해온 고단샤講談社의 다나카 히로후미
두 분께 특별히 감사드린다.

## 우리말로 옮기고 나서

중국을 방문할 때마다 무섭게 성장하는 경제와 급격히
변화하는 도시 풍경이 그저 놀랍기만 하다. 그런가 하면
요즘 일본엔 한국에 없는 색다른 것도 별로 없고 눈에 띄는
디자인도 그다지 없으며 급격한 변화도 없다. 정체된 것처럼
보인다. 한마디로 만만해 보인다. 정말 그럴까?

그 속을 들춰보면 의식 있는 디자이너들 사이에서
눈에 보이지 않는 새로운 바람이 불기 시작했다는 사실을
쉽게 알 수 있다. 성숙한 디자인, 뿌리 깊은 디자인이
바로 그것이다. 이 책에서 논하는 핵심이 바로 뿌리 깊은
디자인으로 이해할 수 있겠다.

이 책은 어떻게 하면 멋있는 디자인을 할 수 있을까,
어떻게 하면 팔리는 디자인이 될까, 어떻게 하면 지식 재산
전쟁에서 이기는 디자인이 될까를 논하지 않는다.

저자는 이제까지 디자이너들이 디자인을 소유하려고

해왔다면, 이제부터는 생활 속에서 그 디자인을 선택하고 사용하는 사람들에게 기꺼이 내주어야 한다고 말한다. 다시 말해 디자인을 공유해야 할 시기가 되었다는 것이다.

저자는 이 책에서 이제는 디자이너가 산업 혁명과 함께 생산과 소비를 촉진해 자연을 파괴하는 데 앞장선 주범으로 손가락질 받아서는 안 되며, 지구촌의 선택받은 10%만을 위한 디자인을 할 것이 아니라 나머지 90%를 위한 디자인을 생각할 때라고 주장한다. 디자인을 공부하는 학생, 디자인하는 디자이너, 더 나아가 디자인을 사용하는 모든 사람에게 미래를 견뎌낼 디자인을 함께 고민하자고 손을 내밀고 있다.

간단한 문제가 아니지만, 환경을 생각하고 자연을 생각하고 함께 살아가는 세계를 꿈꾸며 오래 쓰고 다시 쓰고 때로는 평생 소유할 디자인을 만들어가자고 한다. 일본의 디자이너는 디자인의 혜택을 받지 못한 사람들과 디자인을 함께 나누는, 풍요로운 디자인 세상을 꿈꾸기 시작했다.

물론 멋지고 비싼 디자인을 전면 부정하는 것은 아니다. 그러나 디자인하지 않은 듯 편안하고 조화로운 디자인, 언제나 그곳에 있을 것 같은 디자인이 좋은 디자인이라는 것이다. 이것이 성숙한 소비와 함께 자라는 뿌리 깊은 디자인이다.

생각이 달라지면 목표가 달라진다. 일본에서 서서히 나타나기 시작한 뿌리 깊은 디자인은 디자인을 바라보는 시점을 바꾸고있다. 이 책은 우리에게 디자인을 바라보는

새로운 관점, 즉 나누는 디자인, 공존하는 디자인, 자연과
조화하는 디자인, 내면과 마주하는 디자인이란 과연 어떤
것일까, 진지하게 묻고 있다. 그 물음 속에서 우리도 뿌리
깊은 디자인을 고민하고 탐구해야 할 때가 왔다.

# 참고문헌

프롤로그

1 ヴァルター・ベンヤミン,『パサージュ論 V』, 今村仁司ほか訳, 岩波書店, 1995.

2 ヴァルター・ベンヤミン,『パサージュ論 I』, 今村仁司ほか訳, 岩波書店, 1993.

3 ミシェル・ド・セルトー,『日常的実践のポイエティーク』, 山田登世子訳, 国文社, 1987.

4 アドリアン・フォーティ,『欲望のオブジェデザインと社会 1750-1980』, 高島平吾訳,

鹿島出版会, 1992.

디자인이란 무엇인가

5 ヘンリ・ペトロスキ,『失敗学-デザイン工学のパラドクス』, 北村美都穂訳, 青土社, 2007

6 アンドレ・ルロワ=グーラン,『身ぶりと言葉』, 荒木亨訳, 新潮社, 1973.

7 カール・マルクス,『資本論』第一巻, 向坂逸郎訳, 岩波書店, 1967.

8 E. H. ゴンブリッチ,『装飾芸術論』, 白石和也訳, 岩崎美術社, 1989.

9 グスタフ・ルネ・ホッケ,『文学におけるマニエリスム』I・II, 種村季弘訳, 現代思潮社, 1971.

10   ジョージ・ドーチ, 『デザインの自然学-自然・芸術・建築におけるプロポーション』, 多木浩二訳, 青土社, 1994.

11   ジークフリート・ギーディ, 『機械化の文化史』, 榮久庵祥二訳, 鹿島出版会, 1977.

12   Donald J.Bush, The Streamlined Decade, George Braziller, 1975.

20세기 디자인을 만나다

13   Brett Harvey, The Fifties: A Women's Oral History, Harper Perennial, 1993

14   Thomas Hine, Populuxe, Knopf, 1986.

생산자의 디자인에서 수용자의 디자인으로

15   ジャン・ボードリヤール, 『消費社会の神話と構造』, 今村仁司・塚原史訳, 紀伊國屋書店, 1979.

16   ヴァルター・ベンヤミン, 『パサージュ論IV』, 今村仁司ほか訳, 岩波書店, 1993.

17   Temporary Services, Angelo, Whitewalls, Prisoners' Inventions, distribution by the University of Chicago Press, 2003.

18   中井久夫, 「統合失調症の経過と看護」, 『徴候・記憶・外傷』所収, みすず書房, 2004.

19   ミシェル・ド・セルトー, 『日常的実践のポイエティーク』, 山田登世子訳, 国文社, 1987.

20   Le Corbusier L'interno del Cabanon Le Corbusier 1952-Cassina 2006, a curadi Filippo Alison, Le Corbusier, Triennale Electa, 2006.

21   ブルノ・カンプレト, 『ル・コルビュジエ カップ・マルタンの休暇』, 中村好文監修, 石川さなえ・青山マミ訳, TOTO出版, 1997.

22   ビアトリス・コロミーナ, 「戦線 'E1027'」篠儀直子訳, 《10+1》No.10 所収, INAX出版, 1997.

## 디자인으로 살아남기

23 DESIGN FOR THE OTHER 90% Cooper-Kewitt National Design Museum, 2007

24 Whole Earth Catalog, by Howard Rheingold Harper Sanfrancisco, 1994.

25 『Massive Change and the Institute Without Boundaries』, Phaidon, 2004.

26 Susan Rennie and Kirsten Grimstad, 「Practicing health without a license by Lolly Hirsch」, 『The New Women's Survival Sourcebook, ed.』 Knopf, INC, 1975.

27 Practicing health without a license by Lolly Hirsch, in The New Women's Suvivla Sourcebook, ed. Susan Rennie and Kirsten Grimstad, After Knopf, INC, 1975.

28 マーティン・ポーリー, 『バックミンスター・フラー』, 渡辺武信・相田武文訳, 鹿島出版会, 1994.

29 FAMA, 『サラエボ旅行案内』, P3 art and environment 訳, 監修・柴宜弘, 三修社, 1994.

30 クロード・レヴィ＝ストロース, 『野生の思考』, 大橋保夫訳, みすず書房, 1976.

## 지구 환경을 생각하는 디자인

31 フェリックス・ガタリ, 『三つのエコロジー』, 杉村昌昭訳, 大村書店, 1991.

## 생각해볼만한 디자인의 기본요소

32 ルードウィヒ・ウィトゲンシュタイン, 『色彩について』, 中村昇・瀬嶋貞徳訳, 新書館, 1997

33 ゴンブリッチ, 『装飾芸術論』, 白石和也訳, 岩崎美術社, 1989.

34 ゴンブリッチ, 『装飾芸術論』, 白石和也訳, 岩崎美術社, 1989.

35 ゴンブリッチ, 『装飾芸術論』, 白石和也訳, 岩崎美術社, 1989

36 ジェームズ・トレフィル, 『ビルはどこまで高くできるか』, 出口敦訳, 翔泳社, 1994.

37 ケネス・フランプトン, 『現代建築史』, 中村敏男訳, 青土社, 2003.

38  Susan Jonas and Marilyn Nessenson, 『Going Going Gone: Vanishing Americana』, Chronicle Book, 1994.

39  熊谷晋一郎, 『リハビリの夜』, 医学書院, 2009.

40  クロード・レヴィ＝ストロース, 『悲しき熱帯』, 川田順造訳, 中央公論社, 1977.

41  マーシャル・マクルーハン, 『グーテンベルクの銀河系—活字人間の形成』, 森常治訳, みすず書房, 1986.

디자인을 바라보는 눈높이

42  Stephen Bayley, 『TASTE: AN EXHIBITION ABOUT VALUES IN DESIGN』, Boilerhouse Project, Victoria and Albert Museum, 1983.

43  イマヌエル・カント, 『判断力批判』, 篠田英雄訳, 岩波文庫, 1964.

44  ポール・トムスン, 『ウィリアム・モリスの全仕事』, 白石和也訳, 岩崎美術社, 1994.

디자인 백과사전

45  クロード・S・フィッシャー, 『電話するアメリカ—テレフォンネットワークの社会史』, 吉見俊哉・松田美佐・片岡みぃ子訳, NTT出版, 2000.

46  アドリアン・フォーティ, 『欲望のオブジェ デザインと社会 1750-1980』, 高島平吾訳, 鹿島出版会, 1992.

47  ヘンリー・ペトロスキー, 『本棚の歴史』, 池田栄一訳, 白水社, 2004.